Xmas 2001

To Glenn,

10 years of friendship!
Thanks for a great
'Visione Britannica'

Valentine

galleria valentina moncada

A Ginevra, Eduardo e Alexina
For Ginevra, Eduardo and Alexina

VisioniVisions

I PRIMI DIECI ANNI
THE FIRST DECADE
galleria valentina moncada

CHARTA

Progetto grafico / Design
Gabriele Nason
con / with Daniela Meda

Coordinamento redazionale
Editorial Coordination
Emanuela Belloni

Redazione / Editing
Sara Tedesco
Joy Ledgister-Holness

Traduzione / Translation
Rita Gatti
Peter Spring

Ufficio stampa / Press Office
Silvia Palombi Arte & Mostre,
Milano

Copertina/Cover
Particolari delle opere di/Details
of the works by
Damien Hirst, Nan Goldin,
Marco Samoré, Nobuyoshi Araki,
Yayoi Kusama, Anne Marie Jugnet,
Andy Warhol, James Turrell,
Roy Lichtenstein, Tony Cragg

Referenze fotografiche
Photo Credits
Vernissage:
Corrado De Grazia
Claudio Palmieri

Le referenze fotografiche delle
opere sono state inserite sotto le
relative didascalie.
The photo credits of works have
been listed in the caption related
to the image.

Ci scusiamo se per cause
indipendenti dalla nostra volontà
abbiamo omesso alcune referenze
fotografiche.
We apologize if, due to reasons
wholly beyond our control, some
of the photo sources have not
been listed.

© 2001
Edizioni Charta, Milano

testi/texts © gli autori/the authors

immagini/images © gli artisti/the
artists

Andy Warhol © by Siae 2001

ISBN 88-8158-337-2

Edizioni Charta
via della Moscova, 27
20121 Milano
Tel. +39-026598098/026598200
Fax +39-026598577
e-mail: edcharta@tin.it
www.chartaartbooks.it

Printed in Italy

Valentina Moncada
via Margutta, 54
00187 Roma
Tel.+39-06327956
Fax +39-063208209
e-mail: vmoncada@corelli.nexus.it
galleriamoncada@tiscalinet.it
www.gabrius.com/valentinamoncada

Valentina Moncada desidera ringraziare per questi dieci anni di attività della Galleria tutti gli artisti che hanno collaborato e inoltre:
Valentina Moncada wishes to thank for these ten years of activity all the artists with whom she has worked, as well as:

Critici e Curatori/Critics and Curators
Fulvio Abbate, Vito Apuleo, Paolo Balmas, Renato Barilli, Luca Beatrice, Andrea Bedetti, Luigi Bertolo, Barbara Bertozzi, Enzo Bilardello, Achille Bonito Oliva, Francesca Borrelli, Cristiano Bortone, Franca Bosi, Carlo Bucci, Gian Carlo Calza, Giovanni Carandente, Cecilia Casorati, Massimo Carboni, Laura Cherubini, Carolyn Christov-Bakargiev, Saretto Cincinelli, Cecilia Cirinei, Anna Cochetti, Mario Codognato, Vittoria Coen, Marco Colapietro, Claudia Colasanti, Anna Maria Corbi, Emilia Costantini, Fabrizio Crisafulli, Gabriella Dalesio, Mario De Candia, Daniela De Dominicis, Margherita De Donato, Rosanna de Laclos, Gabriella De Marco, Linda De Sanctis, Louise Déry, Olga d'Alì, Marco Di Capua, Claudio Di Biagio, Arianna Di Genova, Emma Ercoli, Rossella Fabiani, Paola Ferraris, Costanza Ferrini, Patrizia Ferris, Enrico Galliani, Eugenio Gazzola, Guglielmo Giovannelli, Mark Gisbourne, Domenico Guzzi, Giovanni Iovane, Wayne Koestenbaum, Roberto Lambarelli, Mariella Lestingi, Benedetta Lignani Marchesani, Claudio Locardi, Ada Lombardi, Alessandra Mammì, Gianluca Marziani, Daniela Mastromattei, Lea Mattarella, Lucilla Meloni, Colins Milazzo, Miriam Mirolla, Francesca Romana Morelli, Ida Panicelli, Carla Panizzi, Cristiana Perrella, Francesca Pietracci, Augusto Pieroni, Luisa Pionzato, Paola Pisa, Elisabetta Planca, Ginevra Pozzi, Ludovico Pratesi, Roberta Ragazzoni, Alice Rubbini, Jérôme Sans, Lorella Scacco, Grazia Scalia, Domenico Scudero, Ilaria Scamperle, Edith Scholoss, Rossella Siligato, Gabriele Simongini, Maria Rosa Sossai, Carla Subrizi, Alcira Tatehata, Barbara Tosi, Jonathan Turner, Paola Ugolini, Marisa Vescovo, Giuditta Villa, Glenn Scott Wright, Claudia Zammitti, Claudio Zanazzo, Adachiara Zevi

Gallerie/Galleries
Luhring Augustine, New York; Galleria Oddi Baglioni, Roma; Galleria Massimo de Carlo, Milano; Guido Costa, Torino; Tom Cugliani, New York; Galleria Del Cortile di Luce Monachesi, Roma; Emi Fontana, Milano; Froment-Putman, Paris; Fuji Television Gallery, Tokyo; Gian Ferrari, Milano; Greene Gallery, Lausanne; Studio Guenzani, Milano; Blum Helman, New York; Michael Hue-Williams Fine Arts, London; Entwistle, Monica Chung, London; Interim Art, London; Asprey Jacques, London

Bernd Klüser, Munich; Pasquale Leccese, Milano; Mathew Marks, New York; Emilio Mazzoli, Modena; Victoria Miro Gallery, London; Galleria Neon, Bologna Annina Nosei, New York; Galleria Primo Piano, Roma; L'Attico di Fabio Sargentini, Roma; Sonnabend Gallery, New York; Karsten Shubert, London; Galleria Th.E., Napoli; Galleria Paolo Vitolo, Milano; Waddington Gallery, Hester van Roijen, London.

Sponsor, Fondazioni e Istituti Culturali/Sponsors, Foundations and Cultural Institutions
The British Council Brendan Griggs, Roma; British Airways, London; The Henry Moore Institute, Leeds, West Yorkshire; Mondriaan Foundation, Amsterdam; ING Sviluppo Investimenti, Roma; Sim S.P.A., Roma; Reale Ambasciata dei Paesi Bassi a Roma; Ministero degli Affari Esteri Olandese, Roma; Fondazione Sandretto Re Rebaudengo per l'Arte, Torino; Megavideo Audiovisivi Service, Roma; Simda, Istituto Giapponese di Cultura a Roma, Roma; Polaroid, Roma; Gai Mattiolo, Roma; Principessa Irène Galitzine, Roma; Ministère de la Culture et des Communications du Québec, Montreal

Collaboratori/Collaborators
Flaminia Allvin, Caterina Artelli, Valentina Bruschi, Giuseppina Di Monti, Petra Feriancovà, Barbara Kechler, Barbara Lessona, Andrea Malizia, Marina Marabini, Caterina Moncada, Silvia Paravia, Delphine Vall

Redazione e grafica/Editing and Graphic Design
Costanza Carboni, Maxstudio, Nicoletta Rambelli

Collaboratori esterni/Outside Collaborators
Antarem Tipografia, Roma; Aldo Colutto – cornici, Roma; Tipografia Di Maso, Roma; Everland – cornici, Roma; Gondrand Trasporti, Roma; Nextechnology Consulting, Roma; Propileo Trasporti, Roma; Spedart Trasporti S.r.L., Roma; Studio Tipografico, Roma

Uno speciale ringraziamento ai miei genitori
A special thank you for my parents

sommario / contents

Tra intuito e provvidenza

INTERVISTA A CURA DI COSTANTINO D'ORAZIO

La vicenda umana e professionale di Valentina Moncada ha dell'incredibile: nei suoi quindici anni di attività, tra formazione e impegno come gallerista, ha vissuto una serie di occasioni straordinarie, provocate dalla sua tenacia e dal suo intuito così come da un particolare favore della sorte, che ha permesso a molte sue scelte di trasformarsi in progetti vincenti. Valentina ha lavorato con tenacia raccogliendo intorno a sé molti compagni di strada, che l'hanno consigliata e sostenuta nell'ambito di una città che non sempre ha dimostrato di apprezzare le sue operazioni, forse perché troppo in anticipo rispetto ai tempi di apprendimento della cultura italiana. Gran parte della sua attività è costituita di "primati", prime volte di artisti internazionali in Italia, prime occasioni per noi di vedere geni come Tony Cragg, Yayoi Kusama, Chen Zhen e, tra poco, James Turrell.

Questo libro segna i dieci anni di attività della tua galleria d'arte in Via Margutta, 54 a Roma. Cosa ti ha spinto ad iniziare una avventura così incerta, soprattutto nel 1990, all'inizio della crisi del mercato dell'arte contemporanea?
Quanto ha significato il fatto che tuo padre fosse un fotografo di moda?
Negli anni Sessanta mio padre aveva lo studio fotografico nello stesso edificio dove oggi c'è la galleria. Realizzava servizi per "Vogue" e per le riviste internazionali più importanti: io, bambina, mi divertivo ad assistere agli *shots* con le modelle più famose del mondo. Gli sfondi delle fotografie spesso erano realizzati dagli artisti amici di mio padre: ricordo una grande tela dipinta da Gastone Novelli che pendeva dal soffitto dello studio. Cy Twombly, Oliviero Toscani e Verushka frequentavano lo studio.

All'epoca ti interessava più la moda o l'arte?
Ricordo un viaggio in America a quindici anni. Mia madre mi portò alla National Gallery di Washington, dove da poco tempo la New Wing ospitava le opere dell'espressionismo astratto, la Pop Art e la Minimal Art, immagini che mi colpirono molto perché erano completamente diverse da quello che avevo visto fino ad allora. Mi ricordo che in quelle sale provai la stessa emozione di quando da bambina stavo nello studio di mio padre. Tornai in Italia con il solo desiderio di ritornare negli Stati Uniti ed inserirmi nel mondo dell'arte contemporanea, perché avevo intuito che stavano accadendo cose che mi sfuggivano completamente. Infatti, due anni dopo, finito il liceo, a 17 anni sono tornata ed ho frequentato una università alle porte di New York

per studiare storia dell'arte contemporanea. Ho avuto importantissimi maestri, perché in questa scuola insegnavano i curatori dei grandi musei americani, dove io ho avuto occasione di lavorare in seguito.

Come è nata la decisione di diventare gallerista?
Poco dopo, nel 1984, sono approdata alla galleria di Annina Nosei, che dal 1980 aveva realizzato stagioni incredibili: aveva scoperto Basquiat, aveva organizzato le prime mostre di Clemente, Chia, del nuovo espressionismo tedesco e del graffitismo americano, in seguito al cambiamento radicale dell'arte dopo l'esperienza minimal. Alle sue proposte era riservata una grande attenzione e molti artisti importanti frequentavano la galleria. Io mi occupavo dei rapporti con gli artisti e con la stampa e, contemporaneamente, continuavo a studiare e a scrivere saggi scientifici che riuscivo a pubblicare su riviste prestigiose, come la Cambridge University Press. Malgrado queste soddisfazioni nel lavoro, non avevo abbastanza soldi per vivere e New York era molto costosa. Soltanto nel 1987 riuscii a realizzare il primo "affare" con la vendita di un quadro di Twombly, che mi fece capire quale poteva essere la mia strada. Mi ricordo la velocità con cui realizzai questa operazione: il quadro dalla collezione Franchetti era giunto ad un collezionista di New York, che voleva rivenderlo. Io trovai una persona a Londra disponibile ad acquistarlo…
Si trattava di un periodo molto prospero per il mercato dell'arte contemporanea e io cominciavo a costruire i miei contatti soprattutto a Londra, che mi era sembrata un territorio vergine dalle grandi potenzialità. Per due anni lavorai con grande impegno tra l'Europa e l'America, mi servii dei numerosi contatti maturati a New York che mi permisero di accumulare la quota necessaria per aprire la galleria a Roma.
Mi interessava iniziare la mia attività in Italia, perché mi rendevo conto che c'erano poche gallerie inserite in una rete internazionale e che io avrei avuto accesso a tutti gli artisti che mi interessavano senza alcuna competizione. Pensavo ad un modello nuovo di galleria non appoggiata soltanto alla città di residenza, ma inserita in un circuito più ampio.

Chi erano i tuoi compagni di strada all'epoca?
Pochi gli Italiani, Jérôme Sans a Parigi, Ludovico Pratesi a Roma, ma soprattutto molti operatori in Inghilterra e a New York, galleristi, critici che mi segnalavano artisti e mi introducevano ai collezionisti.

Roma era una città abbastanza complicata, dove si collezionava

soprattutto l'antiquariato, ed inoltre il '90 mostrava i primi segnali della crisi.

In effetti la galleria fu una scommessa enorme, perché io avevo programmato di aprire nel mese di ottobre e già le aste di maggio avevano dato un segnale chiaro che il mercato dell'arte era in discesa. Aprii comunque con una mostra dei Poirier mentre le aste del mese di novembre registrarono un calo dell'80%: il mercato era crollato anche a causa della guerra del Golfo. Mi trovai in una situazione molto difficile, perché la crisi si estendeva da Londra a New York. Tutti gli accordi che avevo preso durante il boom pesavano sulle mie spalle, tutti i soldi che avevo risparmiato in quegli anni erano stati investiti nella galleria per organizzare alcune mostre molto impegnative, in una città che aveva poca attenzione per l'arte contemporanea, ma ero decisa a continuare.

Hai aperto la galleria con un progetto realizzato per l'occasione dai coniugi Poirier, un'opera dedicata al Roma e al suo glorioso passato. Voleva anche essere l'espressione della nostalgia che ti aveva spinta a tornare a Roma?

Volevo effettivamente realizzare un omaggio a Roma. I Poirier mi sembravano gli artisti più adatti perché lavoravano sulla memoria archeologica ed erano davvero affascinati dalla Città Eterna: avrebbero sicuramente proposto un progetto che la città avrebbe potuto apprezzare. Infatti la mostra fu un successo.

Poi hai proseguito l'attività invitando Tony Cragg e Chen Zhen, artisti dal linguaggio freddo e piuttosto calcolato. Scegliesti gli artisti perché li sentivi vicini a te o perché avevi intuito che sarebbero diventati famosi?

Avevo avvertito un cambiamento di tendenza nell'arte. Dalla pittura degli anni '80, dominata dall'espressionismo e dalla transavanguardia, avevo capito che la situazione era cambiata e che dunque c'era un altro spirito nell'arte. Io ero alla ricerca di qualcosa di nuovo. Avevo visto Tony Cragg alla Biennale di Venezia ed ero rimasta incantata al padiglione inglese. Pensavo che avrei potuto iniziare il mio discorso con l'Inghilterra a partire da lui, che era già conosciuto in Italia.

Chen Zhen invece era completamente sconosciuto. Nella mia galleria è stata allestita la sua prima mostra personale, una totale scommessa. Quando l'ho conosciuto, non parlava quasi nessuna lingua, era appena arrivato dalla Cina, viveva in una specie di garage dormendo per terra, era assolutamente senza soldi ed aveva prodotto soltanto dei piccolissimi lavori con la carta di riso su cui aveva tracciato segni cinesi: avevo capito subito che era un artista con forti radici culturali e al tempo stesso una grande conoscenza della storia dell'arte contemporanea. Si rifaceva all'arte povera su cui innestava la tradizione orientale. Era un lavoro molto colto. Quando gli proposi la mostra, stentava a credermi. Io gli parlavo in francese, che lui capiva poco, e mi ricordo che temeva di aver capito male. Qualche mese fa è venuto tragicamente a mancare, che tristezza… non ha avuto tempo di capire quanto era diventato famoso.

Producesti i lavori sia di Tony Cragg che di Chen Zhen?

Entrambe le mostre furono un fallimento dal punto di vista finanziario. Il lavori di Chen Zhen, in particolare, erano molto costosi e non riuscii a rientrare delle spese.

Come reagì Roma a queste tue prime proposte?

Tony Cragg aveva mandato il suo assistente con un camioncino. Durante la notte in cui doveva attraversare le Alpi si scatenò una bufera di neve. Mi ricordo che guardavo il disastro in televisione ed ero molto preoccupata. Avrei inaugurato il giorno dopo senza le opere! Alle cinque del pomeriggio non era ancora arrivato: ci chiamò da Napoli, aveva sbagliato uscita sull'autostrada. Il pubblico già bussava alla porta e le opere ancora non c'erano. Era uscita una enorme quantità di articoli su questa prima personale di Cragg a Roma. Mi ricordo che vennero tutti, da Achille Bonito Oliva a Ida Gianelli, ma il pubblico di Roma ne fu completamente deluso, a tal punto che qualcuno si svuotava le tasche e gettava cartacce sull'aereo di Tony Cragg, come a dire che era pattumiera.

Riuscisti a vendere qualcosa?

Di Cragg, l'opera di vetro soltanto mesi dopo la chiusura della mostra. Di Chen Zhen acquistò un lavoro Pino Casagrande e due li inviai ad una galleria tedesca in conto vendita. La situazione era davvero scoraggiante e molti miei colleghi nel mondo decidevano di chiudere. Soltanto dopo alcuni mesi, quando mi ero quasi dimenticata di questa operazione e versavo in condizioni economiche molto difficili, arrivò una busta che conteneva un assegno. In Germania avevano venduto le mie opere di Chen Zhen!

È assurdo, sembra una vita di provvidenza…

… quasi… per me si trattava comunque una grande avventura.

Hai mantenuto negli anni rapporti con questi artisti che tu hai "tenuto a battesimo"?

Ho mantenuto i contatti, ma non li ho mai più riproposti perché avevo capito che avrei dovuto fare una galleria diversa: nelle altre città le gallerie raccoglievano una scuderia di artisti e li riproponevano periodicamente, io invece avevo in animo di creare una galleria un po' più vicina al modello di una Kunsthalle, uno spazio che proponeva le cose più attuali di quel momento. Per me Chen Zhen era una scoperta attuale nel '90 e nel '94 non era più una proposta. Lavoravo come un osservatorio che captava quello che era interessante, perché avevo accesso a tutti gli artisti.

Come reagivano i collezionisti a questo tipo di attività? Il collezionista spesso segue alcuni artisti negli anni…

Quando proposi la mostra di Langlands & Bell nel 1991 vennero persone da tutta Italia, vennero dei collezionisti importanti da Bologna, da Bari, persone che avevano compreso che in questa nuova scena inglese c'era qualcosa di interessante. Quella mostra fu molto fortunata per me, dopo aver passato un anno difficilissimo, andò benissimo. Riuscii a vendere a grandi collezionisti in giro per l'Italia e la grande opera che era stata fatta per il mio grande muro dal titolo *Ivrea*, fu acquistata da Charles Saatchi. È stata poi l'opera che ha scelto per rappresentarli in *Sensation*. Grazie a questa mostra riuscii a suscitare nei collezionisti la curiosità per la nuova scena inglese.

Come fu accolta la tua attività in Inghilterra?

La situazione era davvero in ebollizione. Io elaborai un programma piuttosto regolare, nel quale proponevo un artista inglese ad ogni stagione. In questo lavoro ebbi un grande sostegno da parte del British Council, che divenne uno dei miei principali interlocutori: con loro potevo discutere dei miei interessi e mi sostenevano nelle scelte. Ricordo in particolar modo la personale di Gillian Wearing all'interno della rassegna *British Waves* curata da Mario Codognato. Poco dopo Gillian vinse il premio Turner! Quando andavo in Inghilterra mi aprivano le porte ovunque: mi ricordo che quando inaugurò *Like Nothing Else in Tennessee* dove era esposta *Ivrea* di Langlands & Bell, alla Serpentine Gallery mi diedero un posto d'onore a destra di Lord Gowrie Ero accolta come mai ero stata a Roma. In Inghilterra non c'è lo stesso sospetto nei confronti dei galleristi che c'è qui in Italia. Anche a New York, mi ricordo, Annina Nosei era considerata una persona di grande importanza per il suo ruolo culturale.

E nel resto del mondo?

Ho avuto recensioni in Giappone, in America, in Francia, in Sud America…

E gli operatori?

In Francia ho avuto rapporti con la FNAC, i cui operatori si sono interessati molto alla mia attività, con l'America invece, malgrado i miei numerosi rapporti, non ho lavorato fino al 1994 quando ho iniziato ad interessarmi in modo particolare alla fotografia americana, e specialmente alle fotografe donne come Nan Goldin, Cindy Sherman.

In qualche modo possiamo affermare che il tuo sguardo andava sempre oltre i confini italiani. Poco tempo dopo Langlands and Bell ha infatti presentato una personale di Christian Marclay, altro artista americano di punta nei primi anni '90.

Anche in quella occasione ebbi una grande fortuna. Io presentai Marclay prima di sapere che sarebbe stato invitato a *Post-Human*, il primo evento che provocò un impatto oltre il mondo dell'arte coinvolgendo la psicologia, la sociologia e l'opinione pubblica. L'inaugurazione della mostra si trasformò un vero happening.

In che senso?

In quei giorni Ludovico Pratesi e Carolyn Christov-Bakargiev aprivano la mostra *Molteplici culture*: Roma era stata invasa da decine di artisti e curatori da tutto il mondo. Alla inaugurazione in galleria arrivò Damien Hirst, che all'epoca era una stella nascente a Londra, ma qui in Italia era ancora poco conosciuto. Guidava un motorino e scivolò sulla ghiaia del giardino. Entrò in galleria con le ginocchia sanguinanti, ma nessuno gli fece grande attenzione: non contento si sbottonò i pantaloni per provocare uno shock nella gente. Era un genio esibizionista e lì capii che questo *enfant terrible* avrebbe fatto molta strada. Poco dopo in una delle mie *Visioni Britanniche* era presente anche una sua opera.

Contemporaneamente a questa attività professionale andava avanti anche la tua vita privata. Come sei riuscita a far convivere galleria e famiglia?

Con molte difficoltà, dato che in questi 10 anni sono diventata madre tre volte. Ho imparato con il tempo a delegare alcune attività. Ho cominciato a chiamare critici e curatori nel mondo perché non ho avuto più la possibilità di viaggiare: ognuno di loro ha proposto ogni volta rose di artisti dalle quali facevo singole scelte mirate.

È in questo modo che è nato il progetto con Anish Kapoor?

Il rapporto con Kapoor nacque in realtà prima dell'apertura della galleria, quando ero ancora libera di spostarmi. Gli proposi una mostra, prima che fosse invitato al padiglione inglese della Biennale di Venezia, ma a Lisson Gallery per gelosia lo convinse a non realizzarla. Quindi con lui decisi di portare a termine un progetto speciale che mi era stato commissionato da un collezionista: una scultura in marmo di Carrara, l'unica che Anish Kapoor abbia mai realizzato.

Il vostro rapporto è andato avanti?

In realtà in seguito è diventato una grande star e il suo lavoro, così come quello di Chen Zhen, ha perso l'interesse che suscitava in me all'inizio. Devo confessare che nella seconda metà degli anni '90 ho cambiato l'oggetto del mio desiderio: mentre prima mi sono interessata molto alla scultura, perché intuivo che gli artisti nel mondo lavoravano soprattutto con la materia, poi ho capito che le ricerche più interessanti si stavano spostando sulla fotografia, il video e una nuova pittura. Questo allontanamento si è verificato subito dopo la mia seconda *Visione Britannica*, nella quale erano presenti Rachel Whiteread e Mona Hatoum. La prima, che avrebbe poi partecipato al padiglione inglese della Biennale, fu acquistata da Patrizia Sandretto Re Rebaudengo, la seconda direttamente dalla Tate Gallery. Continuavo a mietere importanti successi, che pochi a Roma comprendevano.

Come nel caso di Yayoi Kusama?

La mostra della Kusama nacque da un incontro fortuito con Barbara Bertozzi. Un giorno entra in galleria una donna che sembrava fuori dal comune. Voleva scrivere un libro sull'influenza che la Pop Art aveva avuto sugli artisti giapponesi che avevano visitato l'America negli anni '60. Di lì a poco partì per New York, non prima di avermi proposto una mostra di Yayoi Kusama, un'artista a me completamente sconosciuta che era stata molto vicina a Claes Oldenburg. Mi convinse e decisi di realizzare la mostra. Presto ricevetti una lettera nella quale si annunciava che la Kusama era stata scelta per rappresentare il Giappone alla Biennale di Venezia: all'apertura della mostra in galleria vennero dal Giappone i galleristi più importanti, i curatori, l'ambasciatore ed io fui invitata a Venezia dove nel padiglione c'erano i miei cataloghi. Non posso ancora credere di aver rilanciato questa artista che poi ha esposto al MoMA e nelle gallerie più importanti per il mondo anglosassone. Attraverso il contatto con Barbara Bertozzi mi avvicinai agli artisti americani della Pop Art che aveva conosciuto grazie a suo marito Leo Castelli.

Ti sei mai chiesta se questa avventura sia stata frutto soprattutto di una grande fortuna o merito del tuo intuito?

Io penso che sia molto dovuto all'intuito, perché in questo lavoro tutto passa attraverso i rapporti umani. Se io vedo soltanto le diapositive di un giovane artista mi faccio un'idea della qualità del lavoro, ma soltanto una volta nel suo studio intuisco se è un artista sul quale puntare. Noto velocemente la profondità della visione, la sua tenacia, il coraggio, quale posto occupa l'avventura dell'arte nella sua vita. Nei grandi artisti c'è una combinazione di talento, genialità e carattere, così come nei critici. Nella mia storia ho puntato molto sulle persone.

Chi sono i critici che hai sentito più vicini in questi anni?

Sicuramente Ludovico Pratesi e Cristiana Perrella, assieme a Brendan Griggs del British Council. Recentemente ho anche contattato Luca Cerizza per una selezione di artisti tedeschi. Pratesi curò *Una Visione Italiana* nel 1995. In quella mostra erano presenti artisti che oggi hanno anche riconoscimenti a livello internazionale: Mariò Airò ed Eva Marisaldi, per esempio. Cristiana Perrella invitò altri importanti giovani artisti italiani alla mostra *Habitat*, in cui ho esposto opere di Luisa Lambri, Luca Pancrazzi, Alessandra Tesi, la nuova generazione degli artisti fotografi, che ha molte cose in comune con i fotografi americani o giapponesi, ai quali ho cominciato ad interessarmi nella seconda parte degli anni '90.

Cosa li unisce?

Penso che ognuno di questi fotografi prenda la macchina fotografica e ritragga la sua vita senza costruire eccessivamente le proprie fotografie, come poteva fare la fotografia anni fa. Gli americani come Nan Goldin fotografano il loro quotidiano, i loro amici, l'autobiografia di tutti i giorni. Invece gli italiani come Samorè, la Tesi, la Lambri, fotografano i luoghi del loro quotidiano, la tazzina del caffè, la vasca da bagno di un albergo in cui sono stati realmente nel week-end.

Hai notato che nella fotografia americana sono presenti soprattutto persone, mentre in Italia i protagonisti sono comunemente luoghi o oggetti?

Ciò è dovuto al fatto che il peso della Pop Art è molto forte in America. Negli Stati Uniti, infatti, la Pop Art ha raffigurato gli oggetti del quotidiano, gli oggetti di cultura popolare e i nuovi artisti non hanno voluto ripetere questa operazione culturale guardando di più all'orizzonte sociale.

Tale vicinanza di temi e sguardi sulla realtà ti ha permesso di proporre alcuni dei giovani artisti italiani all'estero?

All'inizio degli anni '90 feci qualche tentativo di "esportazione", ma trovai molte porte sbarrate. La maggiore difficoltà stava nel fatto che nessun gallerista voleva impegnarsi su artisti che non erano sostenuti a livello pubblico dalla propria nazione. Per molto tempo mi sono scoraggiata e solo di recente ho trovato un atteggiamento molto più disponibile. Dopo la recensione su "Artforum" della personale di Marco Samoré ho avuto la possibilità di proporlo ad alcuni colleghi all'estero: spero proprio in grandi risultati perché le cose sono cambiate abbastanza. Oggi i giovani sono molto più abituati ad un confronto con i linguaggi degli artisti stranieri e sono molto più professionali. Inoltre, le istituzioni pubbliche hanno cominciato ad interessarsi all'arte contemporanea.

Nella tua carriera hai spaziato in vari ambiti della creatività dalla scultura alla fotografia, dal video al cinema, fino alla moda…

Ho sempre pensato che a Roma l'arte contemporanea richiamava un pubblico troppo circoscritto. Ho cercato allora di coinvolgere gli istituti culturali stranieri per portare un pubblico più internazionale in galleria. Poi ho pensato che a Roma lavora la moda e che gli stilisti spesso rubano agli artisti forme e idee. Dopo che Valentino ha dedicato una intera collezione a Cy Twombly e Armani si è ispirato ai colori di Anish Kapoor, ho pensato a collegare direttamente arte e moda con eventi speciali: nel 1997 all'inaugurazione di una mostra di Andy Warhol ho coinvolto Gai Mattiolo con alcuni modelli anni '60 in una grande festa che ricostruiva la Factory oppure nel 2000 una mostra del fotografo Jean Loup Sieff è stata l'occasione per invitare in galleria la principessa Irène Galitzine con alcuni modelli ritratti proprio nelle opere dell'artista francese. Alla mostra *Post-Human* rimasi molto colpita dalle opere di una giovane artista americana, Karen Kilimnik. Lavorava sull'identità femminile, attraverso le riviste di moda. Non riuscii a realizzare una personale, ma acquistai un'opera!

E poi il cinema. In occasione di *Shot, Una Visione Americana*, nel 1995 presentai delle foto di Larry Clark regista del celebre film *Kids*. Nel 1999 ebbi l'occasione di vedere il film *Buffalo '66*, realizzato da Vincent Gallo, che io avevo conosciuto a New York mentre lavoravo presso Annina Nosei. Provai a contattarlo e lei fu molto felice di accogliere la proposta di una mostra personale nella mia galleria: fu un grande successo di pubblico e di stampa. Ricordo che durante il vernissage di Maurizio Pellegrin arrivò Michelangelo

Antonioni, osservava in silenzio le opere di Maurizio, le foto e gli oggetti e la loro logica narrativa: era un suo ammiratore e collezionista!

A volte è incredibile pensare alla qualità e alla dimensione delle operazioni che sei riuscita a realizzare in una città così addormentata e distratta come Roma, in cui la tua attività ha sempre colto in anticipo tendenze e catalizzato un certo interesse sulla città a livello internazionale. Oggi come continua questo tuo percorso?

Sto lavorando ad un altro primato: la prima mostra personale in Italia di James Turrell, uno degli artisti americani più importanti al momento, che nel nostro paese è presente soltanto nella collezione Panza di Biumo. E poi avverto che una grande attenzione si sta spostando in Scandinavia, dove vorrei approfondire la curiosità per alcuni artisti. In effetti, il cinema dimostra che c'è una nuova generazione di interessanti creativi nei paesi del Nord Europa: Lars Von Trier e Lukas Moodysson.

A Combination of Intuition and Good Luck

INTERVIEW BY COSTANTINO D'ORAZIO

There is something incredible about the life and work of Valentina Moncada: in her fifteen years of activity, including apprenticeship and a career running a private gallery, she has experienced a series of extraordinary events, the result both of her tenacity and her intuition, as well as the particular favor of destiny, which permitted many of her initiatives to be transformed into winning projects. Valentina has worked with perseverance, gathering around her many friends and associates, who have advised her and supported her in a city that has not always shown its appreciation of her exhibitions, perhaps because they are too far ahead of the learning curve of Italian culture. A large part of her activity consists of "premieres", the first ever solo shows in Italy of major international artists, the first opportunities for us to see geniuses like Tony Cragg, Yayoi Kusama, Chen Zhen and, now, James Turrell.

This book marks the tenth anniversary of the activity of your art gallery in Via Margutta 54, in Rome. What prompted you to begin so risky a business, especially in 1990, at the beginning of the crisis of the market for contemporary art?
What significance was played by the fact that your father was a fashion photographer?

In the Sixties my father had a photographic studio in the same building in which I now have my gallery. He did photographic assignments for *Vogue* and for the most important international magazines: as a child, I was fond of watching the shoots with the most famous models in the world. The backdrops of the photos were often done by artist friends of my father: I remember a large canvas painted by Gastone Novelli which hung from the studio ceiling. Cy Twombly, Oliviero Toscani and Verushka were frequent visitors to the studio.

At the time were you more interested in fashion or art?

I remember a journey to America when I was fifteen. My mother took me to the National Gallery of Washington, where the New Wing had only recently been opened and begun to display works of Abstract Expressionism, Pop Art and Minimal Art. Those images made a big impression on me, because they were so completely different from anything I had seen before. I remember that in those rooms I felt the same emotion as I did when as a child I was in my father's studio. I returned to Italy with the one desire to return to the United States and get involved in the world of contemporary art, because I had intuitively known that things were happening there that I had been com-

pletely ignorant of. Two years later, in fact, on finishing high school, at the age of seventeen I went back to the US and began studying the history of Contemporary art at a University just outside New York. I had wonderful teachers, because teachers at that school included the curators of the great American museums, where I would later have an opportunity to work.

What made you decide to become a Gallerist?

A short time later, in 1984, I was hired as a young assistant in the gallery of Annina Nosei, who had staged an incredible program of events since 1980: she had discovered Basquiat, and had organized the first exhibitions of Clemente, Chia, of the new German expressionism and American graffiti art, following the radical change in art after the experience of minimal art. Her shows were always media events and aroused a great deal of attention, and many important artists frequented her gallery. I was responsible for relationships with the artists and the press and, simultaneously, continued to study and to write academic studies on contemporary art which I succeeded in publishing in prestigious journals, such as the Cambridge University Press. In spite of the satisfaction of my work, I did not have enough money to support myself and New York was very expensive. It was not until 1987 that I succeeded in clinching my first "business deal" through the sale of a painting by Twombly. That enabled me to finaly grasp what my vocation was and which road I should take. I remember the sheer speed with which I succeeded in concluding this deal: the painting from the Franchetti collection has come into the hands of a collector in New York, who wanted to sell it. I found a client in London who was willing to buy it. This was a very prosperous period for the contemporary art market and I began to form my contacts especially in London, which seemed to me virgin territory with a great deal of potential. For two years I worked with great dedication, dividing my time between Europe and America. I made use of numerous contacts I had developed in New York that enabled me to accumulate the necessary capital to open a gallery in Rome.

I was keen to begin my gallery activity in Italy, because I realized there were so few galleries there hooked up to an international network and that I would have access to all the artists who interested me without competition. I had in mind a new type of gallery not just supported by the city of residence, but incorporated in a wider circuit.

Who were your closest associates at the time?

Only a few Italians, Jérôme Sans in Paris, Ludovico Pratesi in Rome, but especially many people in the business in England and New York: gallery owners and art critics who pointed out promising artists to me and introduced me to collectors.

Rome was a fairly complicated city, where people especially collected antiques, old masters, and besides the Nineties marked the first signs of the crisis.

The gallery was indeed an enormous gamble, because I had planned to open it in October and already art sales in May of the same year had given a clear signal that the art market was in decline. I opened all the same with an exhibition of the Poiriers, while the sales in November registered a drop of 80%: the market had collapsed also due to the Gulf War. I found myself in a very difficult situation, because the crisis extended from London to New York. All the agreements I had made, all the commitments I had entered into, during the boom weighed me down; all the money I had saved during those years had been invested in the gallery to organize some very demanding exhibitions, in a city that had little time for contemporary art, but I was determined to go ahead.

You opened the gallery with a project realized for the occasion by Anne et Patrick Poiriers, a work dedicated to Rome and its glorious past. Was this also intended to be an expression of the nostalgia that had prompted you to return to Rome?

I really did want to pay a tribute to Rome. The Poiriers seemed to me the most suitable artists to do so, because they worked on the archaeological memory and were truly fascinated by the Eternal City: they would, I thought, undoubtedly present a project that the city would be able to appreciate. In fact the exhibition was a success.

You then continued your activity by inviting Tony Cragg and Chen Zhen, artists with a cold and rather calculated style. Did you choose these artists because you felt a close bond with them or because you had a hunch they would become famous?

I had felt a change of tendency in art. Since the paintings of the Eighties, dominated by Expressionism and the Transavantgarde, I had understood that the situation had changed and that there was another spirit in art. I was seeking something new. I had seen Tony Cragg at the Biennale in Venice and had remained spellbound in the English pavilion. I thought I could begin my show-

ing of English artists with him, especially as he was already known in Italy. Chen Zhen on the other hand was completely unknown. The show in my gallery was in fact his first ever one-man show, a total gamble. When I got to know him, he spoke hardly any foreign languages. He had just arrived from China, was living in a kind of garage sleeping rough on the floor; he was completely without money and had produced only a very few works with rice paper on which he had drawn Chinese ideograms: but I had immediately sensed that he was an artist with strong cultural roots and at the same time with a remarkable knowledge of the history of contemporary art. He drew on sources in arte povera to which he grafted the oriental tradition. His work was very cultivated. When I proposed the exhibition to him, he had difficulty in believing me. I spoke to him in French, which he barely understood, and I remember his fear lest he had misunderstood me.

Did you produce the works of both Tony Cragg and Chen Zhen?

Both exhibitions were failures from the financial point of view. Chen Zhen's works, in particular, were very expensive and I didn't manage to cover my costs.

How did Rome react to these first two exhibitions?

Tony Cragg had sent his assistant with a small truck containing his works. During the night in which he was supposed to cross the Alps there was a terrible blizzard of snow. I remember watching the disaster on television and I was extremely worried. I was faced by the prospect of having to inaugurate the show on the following day without any of the works to display! At five in the afternoon the truck still hadn't arrived: finally a telephone call came through from Naples: he had taken the wrong autostrada exit. The public was already knocking at the doors of the gallery and the works still hadn't arrived. A huge press coverage was generated by this first solo show of Cragg in Rome. I remember that all the art critics came, from Achille Bonito Oliva to Ida Gianelli, but the Roman public left the exhibition completely disappointed, so much so that someone emptied his pockets and scattered waste paper over Tony Cragg's airplane, as if to say that it was trash.

Did you succeed in selling anything?

I sold a Cragg sculpture months after the closing of the show. I sold one of Chen Zhen's works to Pino Casagrande and sent another two on spec to a German gallery. The situation was really discouraging and many of my col-

leagues in the art world decided to close. It was only some months later, when I had almost forgotten about the whole thing and was in a very difficult financial situation, that a letter containing a check came through the post. My two works of Chen Zhen had been sold in Germany!

It's absurd, it seems a life of chance…

…almost…for me however it was a great adventure.

Over the years have you maintained your relationship with these two artists whose "godmother" in some sense you were?

I've maintained my contacts with them, but have never again re-proposed them in an exhibition. I had understood that to do so I would have had to present a different kind of gallery: in other cities galleries assembled a stable of artists and showed them periodically. I had in mind something different: I wanted to create a gallery somewhat closer to a Kunsthalle, a space displaying the things of greatest actuality in that particular moment. For me Chen Zhen was a discovery of great actuality in 1990, but he was no longer that in 1994. I worked as a kind of observatory that captured what I found most interesting, because I had access to all artists.

How did collectors react to this type of activity? Collectors often follow a few favorite artists of their own over the years…

When I put on the Langlands & Bell show in 1991, people came from all over Italy. Important collectors came from Bologna, from Bari, persons who had understood that there was something interesting in the new English art scene. This exhibition was very fortunate for me, after I had had so difficult a year. It proved a great success. Traveling through Italy I succeeded in selling to the big collectors, and the big work that had been specially made for the big wall in my gallery, with the title *Ivrea*, was bought by Charles Saatchi. It was later the work he chose to exhibit at the *Sensation* show. Thanks to this exhibition, I succeeded in arousing a curiosity for the new British scene among collectors.

How was your activity received in England?

The situation was really bubbling with creative excitement. I drew up a regular program, in which I proposed an English artist each season. In this project I got a good deal of support from the British Council, which became one of my main interlocutors: with them I could discuss my interests and they supported me in my choices. I remember Gillian Wearing's solo show with the context of the *British Waves* curated by Mario Codognato. It was a great success and soon after she won the Turner prize! When I went to England, they opened doors for me everywhere: I remember when the exhibition *Like nothing Else in Tennessee* where *Ivrea* by Langlands & Bell was shown, was inaugurated at the Serpentine Gallery in London they gave me a place of honor to the right of Lord Gowry. I was received in a way I had never been in Rome. In England there isn't the same suspicion of gallery owners that there is here in Italy. In New York, too, I recall, Annina Nosei was considered a person of great importance for her cultural role.

And in the rest of the world?

I had reviews in Japan, America, in France, in South America…

And what about your relationship with the art world?

In France I had relations with the FNAC, which took a close interest in my activities. As far as America is concerned, on the other hand, in spite of my numerous contacts, I did not work there until 1994 when I became interested in American photography, and in particular in women photographers like Nan Goldin and Cindy Sherman.

In some sense we may say that your interests progressively extended beyond the frontiers of Italy. Shortly after Langlands and Bell you in fact presented a solo show of Christian Marclay, another leading American artist of the early Nineties.

On that occasion too I had good luck. I presented Marclay before knowing that he would be invited to *Post-Human*, the first event that had an impact that extended well beyond the art world, involving psychology, sociology and public opinion. The inauguration of the show was transformed into a real happening.

How?

In was in this same period that Ludovico Pratesi and Carolyn Christov-Bakargiev opened the exhibition *Molteplici culture*: Rome had been invaded by scores of artists and curators from all over the world. Damien Hirst, who at the time was a rising star on the London art scene, but was still virtually unknown here in Italy, arrived at the inauguration in the gallery. He was riding a motorbike and skidded on the gravel in the courtyard outside. He came into the gallery with bleeding knees, but no one paid him much attention: slightly nettled by this, he then proceeded to unbutton his pants

to shock people. He was a great exhibitionist, and there and then I realized that this enfant terrible had a great future ahead of him. Not long after he exhibited one of his works at one of my *Visioni Britanniche* shows.

Concurrently with all this professional activity, you also had your private life to think about. How did you succeed in reconciling gallery and family?

Only with a great deal of difficulty as during the time I had three children. In the course of time I learnt to delegate some activities. I began to call art critics and curators from all over the world because I no longer had the opportunity to travel: each of them, whenever they came, offered a short-list of suitable artists, from among whom I made single targeted choices.

Is relationship this way that the project with Anish Kapoor was born?

The relation with Kapoor in fact was born before the opening of the gallery, when I was still free to travel. I proposed to him an exhibition; that was before he was invited to show his works in the English pavilion at the Venice Biennale, but the Lisson Gallery out of jealousy convinced him not to go ahead with it. I then decided to get him to complete a special project commissioned from me by a collector: a sculpture in Carrara marble, the only one Anish Kapoor has ever completed.

Have you maintained your relationship with him?

Subsequently he became a great star and his work, as in the case of Chen Zhen, lost the interest it had aroused in me at the beginning. I have to confess, too, that in the second half of the Nineties my objectives, my interests, changed. Hitherto I had taken a particular interest in sculpture, because I intuitively knew contemporary artists in various parts of the world were working especially with materials. But then I realized that the most interesting experiments in art were focusing on photography, video and a new kind of painting. This shift of interest took place immediately after my second *Visione Britannica* show, in which works of Rachel Whiteread and Mona Hatoum had been included. Rachel Whiteread's work, later exhibited in the British pavilion at the Venice Biennale, was purchased by Patrizia Sandretto Re Rebaudengo, Mona Hatoum's directly by the Tate Gallery. I continued to earn important recognitions, which few in Rome understood.

As in the case of Yayoi Kusama?

The exhibition of Yayoi Kusama was born from a chance meeting with Barbara Bertozzi. One day a lady entered the gallery who seemed quite out of the ordinary. She wanted to write a book on the influence Pop Art had exerted on the Japanese artists who had visited America in the Sixties. Shortly after she left for New York, though not before discussing the possibility of an exhibition of Yayoi Kusama, an artist entirely unknown to me who had been very close to Claes Oldenburg—. She convinced me, however, and I decided to hold the exhibition—. Soon after I received a letter in which it was announced that Kusama had been chosen to represent Japan at the Venice Biennale: the most important gallery owners and curators came from Japan for the opening of the exhibition in my gallery. The Japanese ambassador was also there, and I was invited to Venice where my catalogues were on display in the Japanese pavilion. I still can't believe that I helped to re-launch this artist, who later exhibited at MoMA and in the most important galleries in the English-speaking world. Through my contact with Barbara Bertozzi I became closer to American Pop artists with whom she had daily contact through her husband, Leo Castelli.

Have you ever wondered whether your career as a gallery owner was more the result of good luck or intuition?

I think that much is due to intuition, to hunches, because in this business everything depends on human relations. If I only see the slides of the work of a young artist, I am able to form an idea of its quality, but only once I have visited his/her studio can I intuit whether he/she is an artist worth backing. I quickly note the depth of his/her vision, tenacity, courage, and what role art plays in his/her life. In the great artists there is a combination of talent, genius and character, as there is in critics too. In my life I have relied a great deal on personal contacts.

What art critics have you felt closest to during these years?

Undoubtedly Ludovico Pratesi and Cristiana Perrella, together with Brendan Griggs of the British Council. Recently I also contacted Luca Cerizza to discuss a selection of German artists. Pratesi curated my show *Una Visione Italiana* in 1995. Artists now recognized at the international level were included in it: Mariò Airò and Eva Marisaldi, for example. Cristiana Perrella invited other important young Italian artists to participate in the *Habitat* exhibition, in which I showed works by Luisa Lambri, Luca Pancrazzi, Alessandra Tesi, the new generation of photographer artists. They have many things in common

with contemporary American and Japanese photographers, in whom I began to take an interest in the second half of the Nineties.

What unites them?

I think that each of these photographers take the camera and portrays his/her life through the lens without excessively composing his/her photos, in the formal way that photography tended to do years ago. Americans like Nan Goldin photograph their daily life, their friends, their day-to-day auto-biography. The Italians like Samoré, Alessandra Tesi and Luisa Lambri, by contrast, photograph the places associated with their everyday life, the cup of coffee, the bath-tub in a hotel they actually stayed in for a weekend.

Have you noticed that in American photography that above all it's people who are present, whereas in Italy it's especially places and things?

This is due to the fact that the influence of Pop Art is still very strong in America. In the United States Pop Art represented the objects of everyday life, the objects of popular culture, and the new artists did not want to repeat this cultural operation. They preferred to look more at the social horizon.

Has this similarity in themes and ways of looking at things enabled you to present some of the young Italian artists abroad?

At the beginning of the Nineties I made some attempts to "export" Italian artists, but I found many doors closed. The main difficulty was the fact that no gallery owner wanted to commit himself to artists who were not sup-ported at the public level in his/her own nation. For a long time I felt dis-couraged and only recently have I found a more receptive attitude. After the review in *Artforum* of the solo show of Marco Samoré I was able to introduce e him to some colleagues abroad: I really hope to obtain great results because things have changed to some extent. Today young artists are far more used to confronting themselves with the styles of foreign artists and are far more professional. Moreover, the public institutions have begun to take an interest in contemporary art.

In your career you have ranged widely between various genres of the creative arts, from sculpture to photography, from video to cin-ema, even fashion…

I've always thought that contemporary art attracted too limited a public in Rome. I therefore tried to involve the foreign cultural institutes so as to bring a more international public into my gallery. Then I thought that as there is a big fashion industry in Rome and that fashion designers often steal forms and ideas from artists—after Valentino dedicated an entire collection to Cy Twombly and Armani was inspired by the colors of Anish Kapoor—I then formed the idea of directly connecting art and fashion with special events. In 1997 at the inauguration of an exhibition of Andy Warhol I involved Gai Mattiolo with some models of the Sixties in a big party that reconstructed the Factory. In 2000 an exhibition of the photographer Jean Loup Sieff was the occasion for inviting to the gallery Princess Irène Galitzine with some of the models actually portrayed in the works of the French artist. At the exhi-bition "Post Human" I was very impressed by the work of a young American artist Karen Kilimnik, who worked on women's identity seen through fash-ion. My plan to show her did not come through but I still collected her work! And then the cinema. On the occasion of *Shot, Una Visione Americana*, in 1995, I presented some photos of Larry Clark director of the famous film *Kids*. In 1999 I had the opportunity to see the film *Buffalo '66*, directed by Vincent Gallo, whom I had got to know when I was working with Annina Nosei in New York. I tried to contact him and he was very happy to accept my proposal for a solo show in my gallery: it proved a big success both with the public and with the press. During Maurizio Pellegrin's opening, Michelangelo Antonioni strolled in and was looking at the show with great intensity, he was a fan and collected Maurizio's work!

At times it's incredible to think of the quality and prestige of the var-ious events you have succeeded in realizing in a city so culturally somnolent and distracted as Rome, in which your activity has always anticipated trends and focused a certain international inter-est on the city. How do you intend to continue your activity as a gallery owner in the future?

I'm working on another *premiere*: the first solo show in Italy of James Turrell, one of the most important American artists at the present time, who is only represented in our country in the Panza di Biumo collection. Apart from that, I have a feeling that great attention is shifting to Scandinavia, where I would like to develop the curiosity some artists are raising. The cinema in fact shows that there is a new generation of interesting creative artists in the countries of northern Europe: Lars Von Trier and Lukas Moodysson.

Un osservatorio per l'arte di domani

LUDOVICO PRATESI

PRELUDIO

3 ottobre 1990: si parte! La curiosità e l'aspettativa che accompagnano la nascita di una galleria d'arte contemporanea si traducevano in un entusiasmo così forte da sembrare fisico e palpabile in quella serata di primo autunno di dieci anni fa. Artisti, critici, giornalisti e tanti, tantissimi invitati affollavano il loft di via Margutta, illuminato dalla grande vetrata centrale che permetteva una reale comunicazione visiva tra le opere d'arte esposte sulle alte pareti bianche e il cortile esterno, ravvivato dal verde dei rampicanti e dalle chiome degli alberi.

Roma non aveva mai visto una galleria così, che apriva i battenti con tutti i requisiti di una vera "casa" per l'arte internazionale, troppo spesso assente dai programmi espositivi degli spazi privati cittadini. La stessa esperienza di Valentina Moncada, la giovane gallerista che aveva raccolto la difficile sfida di portare nella Città Eterna artisti affermati ed emergenti da tutto il mondo dopo aver lavorato con i più prestigiosi musei di New York, portava una ventata di entusiasmo nel paludoso provincialismo dell'arte capitolina. Il suo progetto, giustamente ambizioso, era riassunto nel comunicato stampa di *Hypomnemata Memoranda*, la personale degli artisti francesi Anne et Patrick Poirier: "Valentina Moncada esporrà artisti di fama internazionale non conosciuti dal pubblico romano. Essi verranno chiamati a realizzare il loro lavoro qui, pensandolo in funzione dello spazio, lasciato ad un'architettura sobria, per non interferire nel processo creativo". Così, la sera del 3 ottobre 1990 in *Memoria Mundi*, il grande disco di legno dorato che i Poirier hanno voluto dedicare all'anima eterna di Roma, si riflettono desideri e speranze, entusiasmi e dubbi, critiche e aspettative. Il dado è tratto: si parte!

LO SPAZIO ORIZZONTALE

Quattro pareti bianche, alte, pure. La quinta la scopre Tony Cragg, è il pavimento di pietra grigia, lo scuro fondale per gli oggetti di plastica colorata che l'artista dispone con precisione per formare la sagoma di un aeroplano. Osservo le mani di Cragg, che sembrano conoscere alla perfezione la distanza che deve separare un oggetto dall'altro, e penso alle mani di Michelangelo arrampicato sul ponteggio di legno, che dipinge la volta della Sistina. Immagini, figure e colori che i comuni mortali potranno vedere solo dal basso, metri e metri sotto il pennello che dà l'ultimo tocco di colore al manto del Padre Eterno. Tutto deve essere calcolato per

la visione da "sottinsù", mentre l'*Aeroplane* di Cragg va visto dall'alto: un'immagine composta da frammenti di memoria che ritrovano un senso nella mente dell'artista e occupano la quinta parete, dove l'arte si mescola con la vita quotidiana. Una strada imboccata con consapevole timidezza anche da Eva Marisaldi, che partecipa alla collettiva *Una Visione Italiana* (1995). La sua opera si intitola *Altroieri*, ed è costituita da due specchi rotondi appoggiati per terra con alcuni fori, oscure cavità che impediscono di riflettere la totalità dell'immagine: una sottile metafora che svela l'impossibilità di conoscere completamente gli altri.

Grazie a *Freihafen*, l'installazione dell'artista italiana Donatella Landi, il pavimento della galleria si trasforma nella superficie liquida e fredda delle acque limacciose del porto di Amburgo, solcate da quarantotto vascelli ovali, con tanto di boccaporti metallici. L'effetto spiazzante è ottenuto con l'ausilio di un audio registrato dall'artista in diretta nella parte più antica del porto tedesco, chiamata appunto "Freihafen", cioè "porto libero". "Ho registrato i suoni di questa 'città', dal rollio delle piattaforme sull'Elbe al rumore dei montacarichi dell'Elbetunnel, al suono ossessivo dei movimenti dei 'containers' che vengono caricati e scaricati in continuazione notte e giorno", racconta la Landi nel catalogo che accompagna la mostra, dove sono pubblicati anche altri lavori dell'artista, come *Masterfile* e *Parzelle*. Donatella Landi è oggi una delle migliori artiste italiane della sua generazione, che conduce una ricerca basata su uno sguardo acuto e diretto su realtà di confine, allucinanti "borderline" come le metropoli dell'India, protagoniste di installazioni dove le immagini fotografiche o video sono sempre abbinate ai suoni del quotidiano.

LO SPAZIO VERTICALE

La dimensione verticale, e quindi assertiva e totemica, dell'opera a parete ha raggiunto importanti risultati in alcune mostre proposte dalla galleria Moncada. Nel 1991 si inaugura la personale dell'artista cinese Chen Zhen, che ha esposto di recente un'installazione di notevole impegno (con la presenza di un nutrito gruppo di monaci tibetani) alla Biennale di Venezia del 1999. Tra i lavori esposti, spiccava *La leggerezza/La pesantezza*, un'opera composta da scatole contenenti carta bruciata accostate a pile di giornali e ad una lastra di pietra chiara incisa con alcuni ideogrammi. La descrizione di un ciclo vitale, raccontata con la dovizia di mezzi tipico dell'arte degli anni Ottanta, dove l'oggetto viene caricato di

senso attraverso complessi giochi di citazioni che ricordano la teatralità delle sculture barocche, che occupano lo spazio per invaderlo con il proprio portato di senso.

Con una buona dose di intuito, Valentina propone nel 1992 una personale di Maurizio Pellegrin, poco prima che il mercato americano cominci ad interessarsi di questo bravo artista veneziano, che vive a Roma da tempo senza attirare l'interesse delle gallerie cittadine. La mostra riunisce sette installazioni a parete, dove raggruppamenti di oggetti più svariati vengono catalogati dall'artista secondo misteriosi percorsi e rimandi di significati non privi di suggestioni che sembrano usciti dalle tavole dell'*Encyclopédie* di Diderot e D'Alembert. Un altro lavoro costruito sul principio dell'accumulazione è quello del giovane americano Christian Marclay, presentato con una personale nel 1992, proprio a ridosso della sua partecipazione a *Post Human*, la fortunata collettiva curata da Jeffrey Deitch nello stesso anno. Per la galleria Moncada Marclay espone una serie di assemblaggi realizzati con copertine di dischi "long playing", cucite tra loro in modo da comporre collage ironici e dissacranti. Proprio nel momento in cui gli LP vengono sostituiti dai CD, Marclay, figlio dell' underground musicale newyorkese, ne resuscita le copertine in un'operazione simile a quella degli imbalsamatori, per allestire una sorta di "museo delle cere" dedicato alla cultura musicale dei decenni precedenti. Un feticismo oggettuale tipico dell'arte americana degli anni Ottanta, dominata dagli oggetti-merce che costituiscono le icone del rinnovato capitalismo, vessillo della America di Reagan. Lo stesso clima culturale che opera una rivisitazione dell'astrattismo, con rimandi più o meno espliciti ai maestri delle avanguardie storiche come Kazimir Malevič e Joseph Albers, condotta da artisti come Jonathan Lasker, Ross Bleckner e Michael Young. A quest'ultimo la galleria Moncada dedica nel 1991 una personale presentata da Vittoria Coen, intitolata *Tabula Differentiae*: un'apertura al neoastrattismo americano che riunisce dipinti realizzati con colori delicati e sabbie finissime, che compongono forme geometriche che "sospese in un tempo eterno, magico, fatto di alchimie" (Coen).

Appartiene invece del tutto allo "zeitgeist" degli anni Novanta il lavoro del torinese Maurizio Vetrugno, esposto nella collettiva *Una Visione Italiana*, curata dal sottoscritto. Ancora una volta l'intuito di Valentina la porta nella giusta direzione: di fronte allo scarso interesse delle gallerie cittadine nei confronti di giovani artisti non romani controbatte con una mostra a cui partecipano artisti come Eva Marisaldi, Mario Airó, Sabrina Sabato e Luca Vitone, oggi sulla cresta dell'onda. Nel catalogo depliant che accompagna l'esposizione l'opera di Vetrugno era descritta con queste parole: "Vetrugno lavora sulle possibilità di fondere la comunicazione verbale e quella visiva, riportando testi poetici e letterari abbinati ad immagini tratte dalla simbologia medievale, al centro di grandi tende colorate, che rimandano alla tranquillità di un ambiente domestico". E' proprio questa dimensione intima e privata, che si manifesta nella scelta di linguaggi sobri ed essenziali, a caratterizzare la scena artistica degli anni Novanta, dove la citazione viene sostituita, nelle ricerche portate avanti dagli artisti italiani delle ultime generazioni, da un'attenzione alla processualità di stampo neoconcettuale.

LO SPAZIO DELL'IMMAGINE

In perfetta linea con le ultime tendenze artistiche dell'ultimo decennio, che vedono l'affermazione dell'immagine fotografica come mezzo per analizzare la realtà, a partire dalla seconda metà degli anni Novanta la galleria Moncada propone un'interessante serie di mostre di artisti italiani e stranieri che lavorano con l'obiettivo fotografico o con la cinepresa. Un percorso che comincia in bellezza con *Shot*, la collettiva curata nella primavera del 1996 da Cristiana Perrella che riunisce i lavori di sei artisti americani: Larry Clark, Gregory Crewdson, William Eggleston, Nan Goldin, Jack Pierson e Robert Yarber. Un viaggio che esplora il paesaggio della provincia americana, inteso sia in senso urbano che psicologico: da una parte le immagini crude e violente di adolescenti distrutti dagli eccessi di sesso e droga colte da Larry Clark e Nan Goldin, dall'altra gli infiniti e alienanti orizzonti notturni delle periferie metropolitane illuminate dai gelidi bagliori delle luci al neon nelle foto di Robert Yarber. "Una visione cruda, violenta, quasi accecante per l'intensità dei temi e dei colori delle immagini", spiega la curatrice per introdurci in un universo di ragazzi consumati dal vizio che si muovono nelle stanze dei motel o nei drive-in, tra pompe di benzina e distributori di lattine.

Le contraddizioni della vita quotidiana nelle grandi metropoli è uno dei soggetti preferiti di Gillian Wearing, considerata oggi una delle star internazionali della nuova arte britannica, che presenta in galleria nel 1996, nell'ambito della fortunata rassegna *British Waves*, *Dancing in Peckham*, una videoinstallazione dove l'artista filma le reazioni della gente comune men-

tre balla con un walkman all'interno di un centro commerciale. Un lavoro dinamico e gioioso, che collega in presa diretta l'arte e la realtà di tutti i giorni in maniera ironica e leggera ma densa di significato.

Dedicata alla città e agli equilibri tra spazi interni ed esterni dell'abitare è la mostra *Habitat*, curata anch'essa dalla Perrella, che riunisce le opere di un gruppo di artisti italiani che lavorano su questo tema: Massimo Bartolini, Carlo Benvenuto, Francesco Bernardi, Luisa Lambri, Mario Milizia, Luca Pancrazzi e Alessandra Tesi. La rassegna si rivela diseguale nei risultati, ma costituisce comunque un'ottima occasione per presentare opere di giovani emergenti poco visti nella capitale. Come un pittore di "capricci" del Settecento, Luca Pancrazzi espone un paesaggio urbano immaginario, dominato dall'architettura metallica del gazometro, sospeso nell'atmosfera metafisica di una "terra di nessuno" dipinta in uno stile iperrealista. Luisa Lambri esplora con l'obiettivo fotografico i "non luoghi" delle metropoli moderne: fabbriche abbandonate, atrii di condomini popolari o edifici scolastici in disuso, illuminati da una suggestiva luce azzurrina che sottolinea l'irrealtà di queste anonime porzioni di città. Alessandra Tesi si dedica invece ai dettagli di ambienti interni senza storia, dove l'unica memoria possibile è costituita dal passaggio di persone senza volto né identità, come i clienti di un albergo a ore lunghi corridoi, vasche da bagno, poltrone ricoperte da tappezzerie senza pretese costituiscono il silenzioso scenario di questi "paesaggi interiori", dove le tracce della vita si perdono nel baratro senza fondo dell'anonimato. Una forte dimensione di interiorità affiora anche dalle fotografie dell'artista canadese Angela Grauerholz, che presenta i suoi ultimi lavori in galleria nel 1998, in occasione della sua prima personale in Italia. Si chiamano *Waterscapes* e sono quattro "paesaggi acquatici": fontane dai contorni indefiniti avvolte nell'oscurità di parchi silenziosi, che i forti contrasti chiaroscurali trasformano in visioni romantiche e drammatiche.

Un'immagine smaterializzata e incorporea, ai margini dell'assenza, domina la ricerca di Anne Marie Jugnet, una delle artiste più interessanti della scena francese contemporanea. La sua mostra, datata 1993, è stata per me una vera sorpresa, soprattutto per la presenza veramente poetica della scritta "da sempre qua", proiettata sulla vetrata d'ingresso della galleria: un messaggio di speranza che potremmo adattare alla galleria di Valentina Moncada, ormai decennale luogo di incontro delle avanguardie internazionali. Una presenza fondamentale nell'unica capitale europea senza un vero e proprio programma istituzionale nell'ambito dell'arte contemporanea, dove il ruolo delle gallerie private è in primo luogo quello di un osservatorio dell'arte internazionale, pronto a selezionare gli artisti più significativi per presentarli nel proprio spazio espositivo. Grazie a Valentina Moncada, Roma ha potuto conoscere e valutare l'opera di tante personalità, italiane e straniere, che non avrebbero forse mai avuto occasione di esporre nella capitale. Rimani sempre qua, Valentina, e non smettere di presentare le ricerche che ti sembrano più interessanti. La nostra città ne ha bisogno.

An Observatory for the Art of Tomorrow

LUDOVICO PRATESI

3 October 1990: launch day! The curiosity and expectations that accompany the birth of a gallery of contemporary art were, on that early autumn evening ten years ago, translated into so strong an enthusiasm as to seem almost physical and palpable. Artists, critics, journalists and innumerable guests crowded the loft on Via Margutta, flooded with light from the large central window that allowed a real visual communication between the works of art displayed on the high white walls and the courtyard outside, brightened by the autumnal hues of the creepers and the foliage of the trees.

Rome had never seen a gallery like this. A gallery that opened its doors with all the requisites of a real "house" for international art, too often absent from the exhibition programmes of the private galleries in Rome. The experience itself of Valentina Moncada, the young gallery-owner who had accepted the difficult challenge of bringing established or newly emerging artists from all over the world to the Eternal City, after having worked with the most prestigious museums of New York, brought a welcome burst of enthusiasm into the stuffy provincialism of Roman art. Her project, justly ambitious, was summed up in the press communiqué of *Hypomnemata Memoranda*, the exhibition devoted to the French artists Anne et Patrick Poirier: "Valentina Moncada will be exhibiting artists of international fame unfamiliar to the Roman public. They will be called to realise their work here, conceiving of it in relation to the space, its architecture deliberately left plain and unadorned, so as not to interfere in the creative process". So it was, on the evening of 3 October 1990, that *Memoria Mundi*, the large disc of gilt wood that the Poiriers dedicated to the eternal spirit of Rome, reflected hopes and desires, enthusiasms and doubts, criticisms and expectations. The die had been cast: the gallery had been launched!

THE HORIZONTAL SPACE

Four white walls, high, pure. The fifth was discovered by Tony Cragg: it is the gallery's floor of grey stone, the dark background for the objects of coloured plastic that the artist arranged with precision to form the outline of an aeroplane. I observed Cragg's hands, which seemed to know to perfection the distance that had to separate one object from the other, and I thought of the hands of Michelangelo, perched high on top of the wooden scaffold, as he painted the ceiling of the Sistine Chapel. Images, figures

and colours that we common mortals can see only from below, scores of metres below the brush that gave the last touch of colour to the mantle of God the Father. Everything had to be calculated to be seen from below, from the floor of the chapel, whereas Cragg's *Aeroplane* had to be seen from above: an image composed of fragments of memory to which a meaning was restored in the artist's mind and which occupied the fifth wall, where art mingled with everyday life. A similar approach was adopted, albeit with conscious timidity, by Eva Marisaldi, who participated in the collective show *Una Visione Italiana* (1995). Given the title *Altroieri* (The Day Before Yesterday), her work consisted of two round mirrors resting on the ground, perforated by various holes, dark cavities that prevented the totality of the image from being reflected: a subtle metaphor that revealed the impossibility of completely getting to know other people.

Thanks to *Freihafen*, the installation of the Italian artist Donatella Landi, the floor of the gallery was transformed into the cold and liquid surface of the slimy waters of the port of Hamburg, furrowed by forty-eight oval vessels, with metal hatches. The spatial effect was obtained with the aid of an audio recorded live by the artist in the oldest part of the German port, called *Freihafen*, i.e. "free port"."I recorded the sounds of this "city", ranging from the rolling of the platforms on the Elbe to the noise of the hoists of the Elbtunnel, and the obsessive sound of the movement of the "containers" continuously being loaded and unloaded, day and night," recounts Donatella Landi in the catalogue which accompanied the show, and in which other works of the artist, such as *Masterfile* and *Parzelle*, are also published. Donatella Landi is now one of the leading women artists of her generation in Italy. Her art is an exploration based on the sharp eye she directs at frontier realities, haunting borderline situations such as those of the cities of India, protagonists of installations in which the photographic or video images are always combined with the sounds of everyday life.

THE VERTICAL SPACE

The vertical—and hence assertive and totemic—dimension of works intended for display on the wall achieved important results in some exhibitions mounted by the Moncada Gallery over the last decade. Inaugurated in 1991 was the one-man show dedicated to the Chinese artist Chen Zhen, who has more recently exhibited an ambitious installation (including a sizeable group of Tibetan monks!) at the Biennale in

Venice in 1999. Prominent among the works displayed in 1991 was *Lightness/Heaviness*, a work composed of boxes containing burnt paper combined with piles of newspapers and a slab of light-coloured stone engraved with various ideograms. The life cycle it described was recounted with the wealth of media typical of the art of the Eighties, where the object is charged with meaning by a complex interplay of quotations, recalling the theatricality of baroque sculptures, which not only occupy the space in which they are set but invade it with their own codes of meaning.

With a good dose of intuition, Valentina decided to hold a one-man show devoted to Maurizio Pellegrin in 1992. This was just before the American market began to take an interest in this talented Venetian artist, who has long lived in Rome without drawing the attention of the city's galleries. The exhibition comprised of seven wall installations, where combinations of the most varied objects were catalogued by the artist according to mysterious procedures and allusions, not devoid of suggestions that seem to have escaped from the plates of the *Encyclopédie* of Diderot and D'Alembert. Another work constructed on the principle of accumulation is that of the young American artist Christian Marclay, to whom a one-man show was devoted in 1992; this was just after his participation in *Post Human*, the highly acclaimed group show arranged by Jeffrey Deitch in the same year. For the Moncada Gallery Marclay exhibited a series of assemblages made from the sleeves of long-playing records, sewn together in such a way as to compose ironic and desacratory collages. Precisely at the time when LPs were being replaced by CDs, Marclay, son of the New York musical underground, resuscitated their record sleeves in an operation similar to that of embalmers, thus presenting a kind of "wax museum" dedicated to the musical culture of previous decades; an object-based fetishism typical of American art of the Eighties, dominated by the objects/commodities that constitute the icons of renewed capitalism, banner of the America of Reagan.

Another salient aspect of the cultural climate of the same decade was that offering a revisitation of abstract act, with more or less explicit references to the masters of the historic avant-gardes such as Kazimir Malevic and Joseph Albers: it is the kind of neo-abstractionism developed by artists such as Jonathan Lasker, Ross Bleckner and Michael Young. To the latter the Moncada Gallery dedicated a one-man show in 1991. Presented by Vittoria Coen, it had the title *Tabula differentiae*: a homage to American neo-abstract painting. It consisted of a group of paintings completed with delicate colours and very fine sandy textures, which composed geometric forms, "suspended in an eternal, magic, alchemically transmuted time" (Coen).

By contrast, the works of the Turin-based artist Maurizio Vetrugno, exhibited in the group show *Una Visione Italiana*, curated by the present writer, belong wholly to the zeitgeist of the Nineties. Once again Valentina's intuition led unerringly in the right direction: she countered the lack of interest of the city's galleries in young non-Roman artists with an exhibition of works by such artists as Eva Marisaldi, Mario Airó, Sabrina Sabato and Luca Vitone, now on the crest of the wave. In the catalogue brochure that accompanied the exhibition, Vetrugno's work was described with these words: "Vetrugno works on the possibilities of fusing verbal with visual communication. Combining poetical and literary texts with images taken from medieval symbology, he places them at the centre of large coloured curtains, reminiscent of the tranquillity of a domestic environment." It is just this intimate and private dimension, expressed in the choice of sober and essential languages, that characterises the artistic scene of the Nineties, where quotation is substituted, in the visual explorations pursued by the Italian artists of the last generations, by an attention to processes of neoconceptual type.

THE SPACE OF THE IMAGE

In perfect tune with the most recent artistic tendencies of the last decade, that develop the photographic image as a means of analysing reality, the Moncada Gallery has, from the second half of the Nineties, shown an interesting series of exhibitions of Italian and foreign artists who work with the photographic image or with the cine-camera. The series began impressively with *Shot*, the group show curated by Cristiana Perrella in the spring of 1996. It consisted of the works of six American artists: Larry Clark, Gregory Crewdson, William Eggleston, Nan Goldin, Jack Pierson and Robert Yarber. A journey that explored the landscape of the American provinces, construed both in an urban and psychological sense: on the one hand, the crude and violent images of teenagers destroyed by excesses of sex and drugs, caught by Larry Clarke and Nan Goldin; on the other the endless alienating nocturnal horizons of metropolitan suburbs,

lit up by the cold glare of neon lights in the photos of Robert Yarber, "A crude, violent vision, almost blinding due to the intensity of the themes and colours of the images," explains Cristiana Perrella in introducing us to a universe of youngsters destroyed by vice amid the sordid anonymity of motel rooms and drive-ins, gas stations and slot-machines.

The contradictions of daily life in the big cities are one of the preferred subjects of Gillian Wearing, now considered one of the international stars of new British art. She took part in the highly successful review *British Waves* held in the Gallery in 1996, where she was represented by *Dancing in Peckham*, a video installation in which the artist filmed the reactions of ordinary people as she danced with a walkman inside a shopping mall. A dynamic and joyful work, it used live video footage to combine art and everyday reality in a light and ironic manner but pregnant with significance. Dedicated to the city and to the balance between internal and external dwelling spaces was the exhibition *Habitat*, also curated by Cristiana Perrella, which gathered together the works of a group of Italian artists who work on this theme: Massimo Bartolini, Carlo Benvenuto, Francesco Bernardi, Luisa Lambri, Mario Milizia, Luca Pancrazzi and Alessandra Tesi. While the results of the show were mixed, it did provide an excellent opportunity to present works by up-and-coming artists, otherwise poorly exhibited in the capital. Like a painter of "capriccios" in the eighteenth century, Luca Pancrazzi exhibited an imaginary urban landscape, dominated by the metallic architecture of a gasometer, suspended in the De Chirico-like atmosphere of a "no man's land", and painted in a hyperrealistic style. Luisa Lambri explored, through the photographic lens the "non places" of the modern metropolis: abandoned factories, the dingy entrance-halls of council housing blocks, or disused school buildings, illuminated by a suggestive bluish light that highlights the unreality of these anonymous portions of the city. Alessandra Tesi, on the other hand, devotes her attention to capturing the details of interiors without a history, where the only possible memory consists of the passage of people without faces and without an identities, like the clients of a hotel where rooms are booked by the hour: long corridors, bath tubs, cheap moquette armchairs constitute the silent scenario of these "interior landscapes", where the traces of life are lost in the bottomless pit of anonymity. A strong dimension of interiority also emerges from the photographs of the Canadian artist Angela Grauerholz, who presented her most recent works in the gallery in 1998, for her first one-woman show in Italy. They are called *Waterscapes* and consist of "aquatic landscapes": fountains of indefinite contours, shrouded in the obscurity of silent parks, which are transformed into romantic and dramatic visions by the sharp chiaroscuro contrasts.

A dematerialised and incorporeal image, bordering on the intangible, dominates the artistic exploration of Anne Marie Jugnet, one of the most interesting artists of the contemporary French scene. Her exhibition, held in 1993, was for me a real surprise, especially because of the truly poetic inscription "da sempre qua" (Always here), projected on the gallery's entrance window: a message of hope which we could adapt to the gallery of Valentina Moncada itself. For ten years now it has been a meeting place for the international avant-gardes. Its presence is of fundamental importance in the only European capital without a real istitutional program for contemporary art; a city in which the role of a private gallery is pre-eminently that of an observatory of international art, alert to what is going on and ready to select the most significant artists of the day in order to exhibit their work. Thanks to Valentina Moncada, Rome has been able to get to know and appreciate the work of many important protagonists of contemporary art, both Italian and foreign, who would perhaps never have had an opportunity otherwise to display their works in the capital. So stay here, Valentina!—Rimani sempre qua!—and never cease to give us with the most fascinating artistic developments of our time! Our city has need of it.

London Calling:
dieci anni di arte britannica a Roma

CRISTIANA PERRELLA

Fin dal suo ingresso nel panorama delle gallerie d'arte contemporanea Valentina Moncada dimostra quel chiaro interesse nei confronti della scena britannica che caratterizza poi tutti i suoi primi dieci anni di attività. La seconda mostra nello spazio di via Margutta, nel novembre 1990, è infatti la personale di Tony Cragg, allora forse l'artista inglese più affermato, vero innovatore, assieme ad Anish Kapoor, del concetto tradizionale e classico di scultura. Pur non priva di riferimenti ai grandi maestri della forma, soprattutto Henry Moore ed Anthony Caro, l'opera di Cragg mette in campo un diverso rapporto con la materia e con lo spazio, combinando l'ispirazione "poverista" con una componente di seduzione visiva e di piacevolezza sensoriale complessa. "La scultura è indagine" ha precisato Cragg in un'intervista[1], e la sua ricerca si concentra soprattutto sui materiali, che utilizza in una gamma estremamente variegata, comprendendo sia quelli più tradizionali e storicizzati, come la pietra, la terracotta, il marmo, il legno, sia quelli emblematici della società industriale e tecnologica: il vetro, il ferro, la plastica, che spesso suggeriscono un'ipotesi "ecologica" della scultura, dell'arte che sottrae l'oggetto-scarto alla sua consunzione e gli restituisce un tempo eterno (così nell'installazione *Aeroplane* del 1979 stesa sul pavimento della galleria).

È dunque da subito l'attenzione ad una sorta di "linea della forma", nella sua accezione più complessa ed attuale, ciò che distingue l'interesse di Valentina Moncada nell'ambito dell'arte inglese. Dal 1990 in avanti infatti si susseguono, dopo Cragg, le mostre personali di Langlands & Bell (1991), Shirazeh Houshiary (1992), Alex Landrum (1995), Ian Davenport (1997), Garry Fabian Miller (1998), Peter Davis (1999) e le collettive dal titolo *Visione Britannica* (1993, 1994 e 1999), *Artisti britannici a Roma* (1996) e *Colour Fields* (1998) dove vengono presentate, spesso per la prima volta a Roma, opere di Abilgail Lane, Julian Opie, Grenville Davey, Alan Charlton, Rachel Whiteread, Craig Wood, Gilian Wearing, Mona Hatoum, Simon Linke e Zebedee Jones. Sia che lavorino con la scultura – in un'accezione molto ampliata, con l'applicazione di linguaggi che sfiorano l'intervento spaziale, l'oggettuale, l'installazione – sia che operino con la pittura – sempre di carattere aniconico, fredda e di matrice dichiaratamente concettuale – gli artisti esposti da Valentina Moncada rappresentano in buona parte l'altra faccia, anche se complementare, di tutto il fermento cominciato con la celeberrima mostra *Frieze* (1988) ed esploso

all'inizio degli anni '90, a dimostrazione della vitalità a 360 gradi dell'arte britannica e non soltanto del più evidente fenomeno del sensazionalismo visivo. Aldilà delle apparenze infatti il sistema dell'arte inglese ha dimostrato che non è affatto difficile far convivere artisti che hanno ben poco in comune tra loro: è fondamentale anzi offrire più opzioni linguistiche possibili, una gamma più vasta di interventi, con il *fil rouge* di un'arte assolutamente generazionale capace di coinvolgere persino l'interesse dei media e del grande pubblico. Se da una parte sono state prodotte opere grandi, di forte impatto, ambiziose, di frattura, scandalose e scandalistiche, dall'altra parte l'arte inglese degli anni '90 ha voluto fortemente mantenere il difficile ma costante equilibrio tra forza innovativa e contatto con la tradizione. Proprio per questa ragione ciò che è uscito da *Frieze* (e da altre mostre subito successive come *Modern Medicine* e *Some Went Mad and Some Run Away*) non è solo l'aspetto più plateale ed icastico che ha trionfato in *Sensation*, ma anche un'attenta riflessione sugli stimoli della tradizione formale nuovamente innervata di forza e di contemporaneità.

La decennale panoramica di Valentina Moncada ha dunque privilegiato la *coolness* di una sorta di nuovo minimalismo britannico che non è affatto reminiscenza o revival di vent'anni fa ma che anzi è perfettamente coerente con le altre manifestazioni della scena culturale, basti pensare alla freddezza neoelettronica dei gruppi musicali provenienti da Bristol, Portishead in testa. Accanto a questo filone d'interesse, sempre in stimolante parallelo con ciò che accade nella musica, ma anche nella letteratura vedi Rudshie e Kureishi, si è posta attenzione alle contaminazioni fra differenti culture presenti nel *melting pot* britannico, come dimostra il lavoro con Anish Kapoor e Shirazeh Houshiary. Se Cragg si propone come l'innovatore della scultura europea, Kapoor realizza nelle sue opere – monumentali e allo stesso tempo fragilissime nel combinare l'eternità della pietra e l'impalpabilità volatile del pigmento – quell'incontro oggi di gran moda, tra Oriente ed Occidente, tra forma chiusa e sua trascendenza mistico-misterica. In modo simile Houshiary, iraniana che vive a Londra, riesce nella perfetta sintesi tra la fisicità scultorea tutta inglese e la sfuggente liricità persiana ispirata all'antico poeta mistico Rumi: in *Nascita della luce dall'ombra*, esposta a Roma nel 1992, la forma è un pretesto per tentare l'ascesa al cielo, all'immateriale, alla conoscenza.

Concezione radicalmente diversa hanno invece i lavori di Langlands & Bell dichiaratamente ispirati all'architettura modernista, frutto di un'analisi filosofica oltreché formale, opere che tentano di stabilire un ponte con il mondo delle idee e, utopisticamente, di vagheggiare un destino migliore per gli abitanti della terra a partire proprio dal concetto di abitazione. Nella personale del 1991 Langlands & Bell, realizzando come di consueto un progetto ad hoc contestualizzato con il luogo, presentarono *Ivrea*, la riproposizione di parte del complesso industriale della Olivetti e la riflessione sul significato dello spazio lavorativo inserito all'interno di una comunità, con tanto di presupposto ideologico da accettare o eventualmente rovesciare.

Nella seconda parte degli anni '90 l'indagine di Valentina Moncada ha privilegiato soprattutto un certo tipo di pittura, come si è detto di temperatura fredda e di matrice concettuale, in particolare con le personali di Landrum, Davenport e Davis. Di Alex Landrum si sono viste le *Tabloid Series*, frammenti di frasi prelevati dal mondo della comunicazione ma totalmente decontestualizzati, sovrapposti con la tecnica del bassorilievo su tele monocrome lisce ed impersonali. Se il gusto estetico dello spettatore è appagato dall'eleganza formale di questi "quadri" non si deve tralasciare il contrasto stridente spesso provocato con il significato violento e irrisorio di alcune parole. Ian Davenport è stato tra i protagonisti della cosiddetta "Process Painting" (pittura processuale o indiretta) che fissa l'attenzione sul procedimento più che sull'oggetto finito. Davenport in pratica dipinge senza intervenire direttamente sul supporto ma versando con il massimo del controllo (il contrario di Pollock quindi) barattoli di colore sulla tela stesa a terra per poi alzarla verticalmente e creare così una colata che costituisce l'elemento di imprevisto e di sorpresa, e ripetendo più volte il gesto in un tessuto di sovrapposizioni sempre più analitiche e precise. Queste opere, che indubbiamente riprendono la tradizione dell'astrazione classica e del minimalismo, sono il trionfo del metodo e della razionalità eppure contengono elementi creativi molto seducenti e raffinati. Allo stesso modo il giovane Peter Davis (nato nel 1972) è impegnato in una prova di abilità allo scopo di restituire un lavoro sostanzialmente perfetto: al quadro è tolto qualsiasi valore simbolico o metaforico per puntare su una visione matematica e predeterminata, senza possibilità di errore fino al raggiungimento dell'equilibrio desiderato.

I group show dal titolo *Visione Britannica* si caratterizzano infine come veri e propri progetti curatoriali di Valentina Moncada. "Si è tracciato nella mia mente – sono parole sue[2] – un percorso che univa Richard Long ai giovanissimi emergenti". In questa carrellata sulle ultime generazioni un posto di rilievo è stato dato alla creatività al femminile che, soprattutto nel corso degli anni Novanta, ha dato luogo in Gran Bretagna a formulazioni innovative e di grande intensità espressiva, orientate soprattutto nella direzione di un continuum tra arte e vita. A cominciare da Mona Hatoum che mette in scena il tema dell'identità inteso sia individualmente come senso di integrità corporea e psicologica di ognuno, sia collettivamente nel campo della politica o della cultura, per proseguire con Gillian Wearing la quale, nel suo lavoro di esplorazione e documentazione di pensieri, sogni e desideri della gente comune, dà uno spazio particolare ai personaggi femminili e alle loro dinamiche di relazione sociale, come nel video *Dancing in Peckham* (1994), esposto in galleria, e *Hommage to the Woman with the Bondage Face I Saw Yesterday Down Walworth Road* (1995), dove l'artista sperimenta su di sé il peso dello sguardo altrui davanti a situazioni o comportamenti fuori dalla norma. Ancora Abigail Lane si concentra sulla rappresentazione di tracce, indizi, quasi vere e proprie prove giudiziarie che evocano atmosfere noir e lasciano intuire una storia, una trama, che lo spettatore è libero di ricostruire con la sua immaginazione. I suoi tamponi per timbri oversize, come dittici fatti di alluminio e di tela inchiostrata di blu, ricordano Yves Klein ma anche ne contaminano l'aura sublime con il riferimento prosaico alle pratiche di identificazione da commissariato di polizia. Infine Rachel Whiteread, che si accosta al reale depurandolo però di ogni elemento narrativo, personale ed aneddotico. Le sue sculture-negativo di elementi di arredo, trasformandole in qualcosa di tangibile. Attraverso materiali di diversa consistenza, dal gesso denso e opaco alla resina traslucida, alla gomma molle e sorda, le sue sculture creano un'iconografia della perdita e della memoria. La continua proposta di artisti nuovi, ancora poco visti in Italia, ha toccato nell'ultima edizione di *Visione Britannica* nel 1999 anche la fotografia, con l'esposizione di opere di Thomas Joshua Cooper – soggetti naturali di cascate e ghiacciai scattati in Scozia ed Islanda – e di Andy Goldsworthy – foto di sculture di ghiaccio realizzate dallo stesso artista durante una spedizione al Polo Nord –, un'attenzione per la natura e il paesaggio, affrontati con un

approccio insieme emotivo e formale, condivisa anche da Gary Fabian Miller, di cui Valentina Moncada ha ospitato la prima personale italiana. Le sue immagini del mare e del cielo sono scattate sempre dallo stesso punto di vista e con la stessa angolazione per anni, e registrano con metodicità ossessiva ogni cambiamento cromatico, ogni increspatura differente delle nuvole e delle onde.

1. *Fields of Heaven. Tony Cragg intervistato da Alessandra Pace. Siena, maggio 1998*, in catalogo della mostra, Santa Maria della Scala, Siena giugno-ottobre 1998.
2. Valentina Moncada, presentazione della mostra *Visione Britannica*, Galleria Valentina Moncada, Galleria Pino Casagrande, Roma febbraio-marzo 1993.

London Calling:
Ten Years of British Art in Rome

CRISTIANA PERRELLA

Ever since her entry into the world galleries of contemporary art, Valentina Moncada has shown a decided interest in the British scene. It has characterised the whole of her first decade of activity. The second exhibition to be held in the gallery on the Via Margutta, in November 1990, was in fact a one-man show dedicated to Tony Cragg, at that time perhaps the most critically acclaimed English contemporary artist, a real innovator—together with Anish Kapoor—of the traditional and classical concept of sculpture. Though not devoid of references to the great modern masters of the form, especially Henry Moore and Anthony Caro, Cragg's work develops a different relationship both with the material and with space. It combines a kind of "arte povera" inspiration with a component of visual seduction and complex sensorial appeal. "Sculpture is investigation," Cragg explained in the course of an interview;[1] and his kind of quest is especially concentrated on the materials, which he uses in an extremely wide and varied range. His materials comprise not only the more traditional and historicised ones, such as stone, terracotta, marble and wood, but also those more emblematic of industrial and technological society: glass, iron, plastic, which often suggest an "ecological" approach to sculpture, of an art that rescues the discarded object from the scrap heap and restores it to an eternal time (as in the installation *Aeroplane* of 1979, laid out on the floor of the gallery).

It is therefore the attention to a kind of "line of form", in its more complex and up-to-date connotation, that has right from the start distinguished Valentina Moncada's interest in English art. From 1990 onwards, in fact, following that of Cragg, other one-man shows have been dedicated to English artists: Langlands & Bell (1991), Shirazeh Houshiary (1992), Alex Landrum (1995), Ian Davenport (1997), Garry Fabian Miller (1998), Peter Davis (1999) and the successive group shows with the title *Visione Britannica* (1993, 1994 and 1999), *Artisti britannici a Roma* (1996) and *Colour Fields* (1998), where works of Abigail Lane, Julian Opie, Grenville Davey, Alan Charlton, Rachel Whiteread, Craig Wood, Gillian Wearing, Mona Hatoum, Simon Linke and Zebedee Jones have all been shown, in many cases for the first time in Rome. Whether they work with sculpture —in a very wide sense, with the application of styles that are sometimes three-dimensional in their spatial intervention, assemblages, installations —or with painting—always cold, aniconic, and explicitly conceptual in character—the artists exhibited in Valentina Moncada's gallery represent in good part the other face, albeit the complementary face, of the whole ferment that began with the famous *Frieze* exhibition (1988) and exploded at the beginning of the Nineties, in demonstration of the vitality of British art and not only of the more manifest phenomenon of visual sensationalism. Beyond appearances, in fact, the system of English art has demonstrated that it is not in fact difficult to achieve a kind of flourishing co-existence between artists who have precious little in common with each other: it is essential, indeed, to offer as many stylistic options as possible, a wider range of interventions, with the connecting thread of an utterly generational art capable of arousing the interest even of the media and of the public at large. If on the one hand major works have been produced, strong in impact, ambitious in aim, scandalous and scandalising in their break with the past, on the other English art in the Nineties has been anxious to maintain the difficult but constant balance between innovative force and contact with tradition. Just for this reason, what emerged from *Frieze* (and from other immediately successive exhibitions such as *Modern Medicine* and *Some Went Mad and Some Run Away*) is not only the more vulgar and strident aspect that triumphed in *Sensation*, but also a careful reflection on the stimuli of the formal tradition newly invigorated with strength and contemporaneity.

The first decade in Valentina Moncada's activity has thus privileged the coolness of a kind of new British minimalism that is not in the least a reminiscence or revival of the art of two decades ago. On the contrary it is perfectly in line with other manifestations of the cultural scene, such as the neoelectronic coolness of the musical groups emerging from Bristol, like Portishead for example. Alongside this line of interest, always in stimulating parallel with what's happening not only in music, but also in literature—e.g. Rushdie and Kureishi—, attention has also been focused on the contaminations between the different cultures present in the British melting pot, as shown by the work of Anish Kapoor and Shirazeh Houshiary. If Cragg presents himself as the innovator of European sculpture, Kapoor realises in his works—monumental but at the same time extremely fragile in combining the eternity of stone with the volatile impalpability of pigment—the encounter that is so fashionable today between East and West, between closed form and its mystic transcendence. In a similar way Houshiary, an Iranian who lives in London, succeeds in achieving a perfect synthesis between the wholly English sculp-

tural physicality and the elusive Persian lyricism inspired by the ancient mystical poet Rumi: in *Birth of the Light from the Shadow*, exhibited in Rome in 1992, the form is a pretext for attempting an ascent into heaven, into the immaterial, into the realm of pure knowledge.

A radically different concept, on the other hand, is implicit in the works of Langlands & Bell. Avowedly inspired by modernist architecture, the result of a philosophic as well as a formal analysis, they are works that attempt to establish a bridge with the world of ideas and, in a utopian way, to dream of a better future for the inhabitants of the earth, starting out from the concept of the habitation itself. In the show dedicated to them in the gallery in 1991 Langlands & Bell, realising as usual an ad hoc project contextualised with the gallery space itself, presented *Ivrea*: a reproposition of part of the Olivetti industrial complex in the town of the same name, and also a reflection—with a built-in ideological presupposition—on the significance of the work space incorporated within a community.

In the second half of the Nineties, Valentina Moncada's exploration of the new British scene especially honoured a certain kind of painting, cool in temperament and conceptual in origin. This was exemplified in particular in the one-man shows devoted to Landrum, Davenport and Davis. Alex Landrum was represented by his *Tabloid Series*, fragments of cliché lifted from the world of the tabloid press but totally decontextualised; the words were superimposed in low relief over smooth and impersonal monochrome canvases. If the spectator's aesthetic taste is stimulated by the formal elegance of these "pictures", the strident contrast often provoked by the violent and risible significance of some of the words they contain cannot be ignored. Ian Davenport was one of the protagonists of so-called "Process Painting" which focuses attention more on the process of executing the work than on the finished object itself. Davenport in practice paints without intervening directly on the support. Instead he pours, with maximum control (i.e. the opposite of Pollock), tins of paint onto the canvas stretched on the ground, which he then lifts into a vertical position to allow the paint to run—it is this that creates the element of surprise and the unpredictable—and then repeats the process several times, achieving an ever more analytical and precise pattern of superimpositions. These works, that undoubtedly resume the tradition of classic abstractionism and minimalism, are a triumph of method and rationality, and at the same time contain very seductive and sophisticat-

ed creative elements. In the same way, the young Peter Davis (born in 1972) is engaged in a trial of dexterity to produce a substantially perfect work: the picture is almost totally deprived of any symbolic or metaphorical value; instead the artist aims at a mathematical and predetermined vision, without possibility of error, pursuing it until the desired equilibrium is reached.

The group shows with the title *Visione Britannica* were characterised, lastly, as projects directly curated by Valentina Moncada herself, with a very precise idea in mind. "What was traced in my mind," as she herself said,[2] "was a line of development that linked Richard Long with the very young up-and-coming artists." In these successive reviews of the work of the most recent generations a privileged place was given to the feminine creativity, which, especially in the course of the Nineties, gave rise in Great Britain to innovative formulations of great expressive intensity, aimed above all at achieving a continuum between art and life. The exponents of this feminine vision included, firstly, Mona Hatoum, who expresses the theme of identity, understood both individually as each person's sense of corporeal and psychological integrity, and collectively in the field of politics or culture. Then came Gillian Wearing who, in her exploration and documentation of the thoughts, dreams and desires of ordinary people, gave particular prominence to female personages and their social relations, as in the video *Dancing in Peckham* (1994), shown in the gallery, and *Homage to the Woman with the Bondage Face I Saw Yesterday down Walworth Road* (1995), in which the artist experiments on herself noting the reaction of others to abnormal situations or forms of behaviour. Abigail Lane, in turn, concentrates on the representation of traces, signs, almost judicial proofs that evoke crime-story atmospheres and allow a story, a plot, to be intuited that the spectator is free to reconstruct with his/her own imagination. Her ink-pads for oversize stamps recall Yves Klein, but also contaminate their sublime aura with the more prosaic reference to the procedures of police-station identification. Lastly Rachel Whiteread approaches the real by purging it of any narrative, personal and anecdotal element. She transforms her negative-sculptures, made from bits of furniture, into something tangible. Through materials of different consistency, from hard and opaque plaster to translucent varnish, to soft rubber, her sculptures create an iconography of loss and of memory.

The continuous presentation of new artists, as yet little shown in Italy, also included, in the last *Visione Britannica* show in 1999, a section devoted to photography, with the display of works by Thomas Joshua Cooper— scenes of waterfalls and glaciers shot in Scotland and Iceland—and by Andy Goldsworthy—photos of sculptures of ice realised by the artist himself during an expedition to the North Pole.

An attention to nature and landscape, tackled with at once an emotional and formal approach, is also shared by Gary Fabian Miller, whose first one-man show in Italy was held at the gallery of Valentina Moncada. His views of the sea and the sky have for years been shot from the same angle, and register with obsessive methodicalness every change in colour, every different conformation of the clouds or ripple of the waves.

1. *Fields of Heaven. Tony Cragg intervistato da Alessandra Pace. Siena, maggio 1998*, in the catalogue of the exhibition held at Santa Maria della Scala, Siena, June-October 1998.
2. Valentina Moncada, introduction to the exhibition *Visione Britannica*, Valentina Moncada Gallery, Pino Casagrande Gallery, Rome, February/March 1993.

opere / works

Anne et Patrick Poirier

Hypomnemata Memoranda
3 Ottobre/October -15 Novembre/November 1990

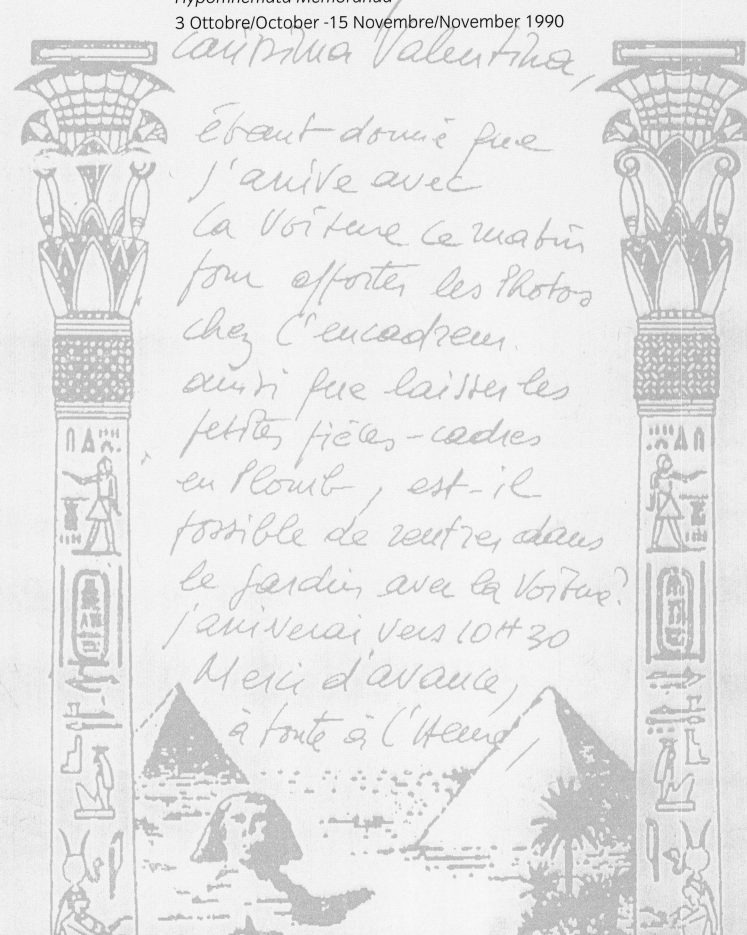

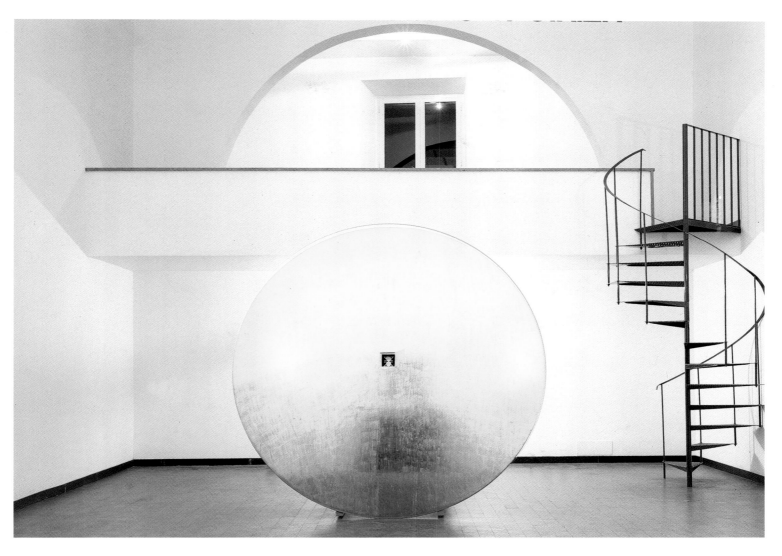

MEMORIA MUNDI, 1990, Collezione/Collection Enzo Costantini, Valentina Moncada, Roma

Tony Cragg

Mostra personale/Solo Exhibition
30 Novembre/November 1990-15 Gennaio/January 1991

Qualcuno potrebbe vedere queste cose come spazzatura sulla spiaggia o, come dire, iniziare a riflettere. Tutto può essere bello, brutto o qualsiasi cosa. Dipende dai nostri criteri.

One can either see this stuff as, rubbish-on-the-beach or, as you say, one can start to think about it. Each one is beautiful, each one is ugly, or whatever. It depends on our set of criteria.

Tony Cragg

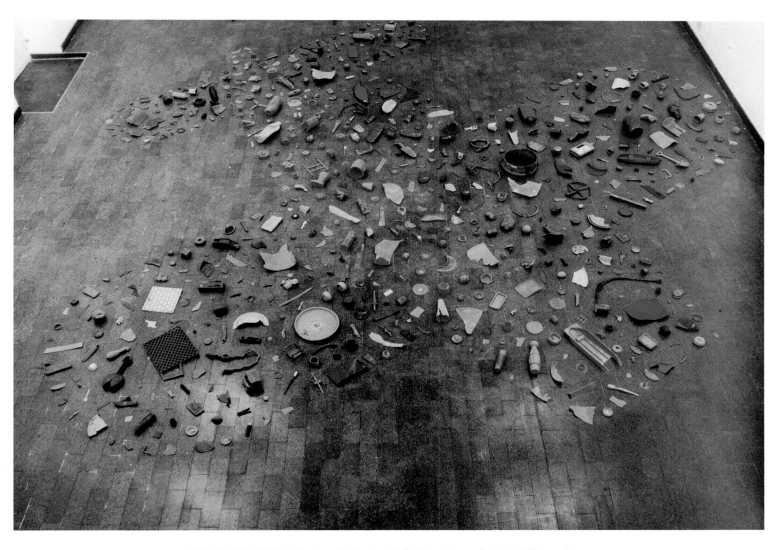

AEROPLANE, 1979, Collezione/Collection Valentina Moncada, Luiz Williams, Roma

Tony Cragg

Considero mitologica qualsiasi parte di un gruppo di oggetti che costituisce il cerchio metafisico presente attorno ad ogni cosa: l'"aura"! I greci hanno scritto molto a proposito di questa presenza che circonda gli oggetti.

I include mythology to be whatever part of a group of many things that constitutes this metaphysical baloon around and object called "aura"! Greeks have written a lot about this kind of presence surrounding objects.

Tony Cragg

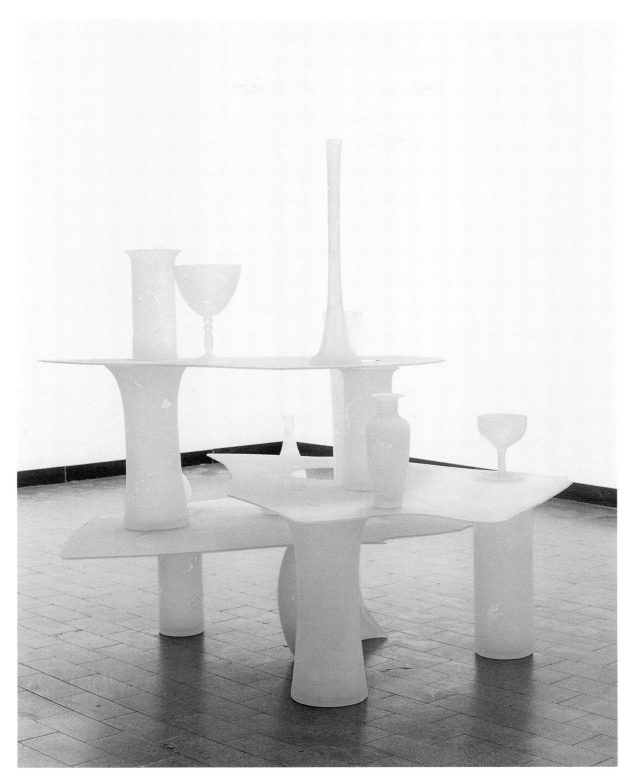

UNTITLED (GLASS), 1990, Collezione/Collection Giorgio Crespi, Gallarate

Chen Zhen

Mostra personale/Solo Exhibition
31 Gennaio/January-15 Marzo/March 1991

Si potrebbe dire che il mio lavoro crea
"un altare di oggetti" oppure "oggetti
d'altare". L'oggetto trapassa
precedentemente la sua vita utilitaria,
riposando eternamente in un contesto
naturale, tranquillo, in un ambiente
spirituale che l'uomo deve rispettare,
come un'immagine sacra. Un'immagine
da apprezzare non per le sue qualità
estetiche, né per quelle piacevoli o
utilitarie.

It might be said that my work creates
"objects for an altar" or "objects for
placing on an altar". The object
previously completes its utilitarian life,
before resting eternally in a natural and
tranquil context, in a spiritual
environment respected by a man, like a
sacred image. An image to be
appreciated not for its aesthetic
qualities, nor for its pleasing or
utilitarian qualities.

Chen Zhen

IL PENDOLO AD ACQUA/LA BILANCIA
ROSSA, 1991
Photo: Corrado De Grazia

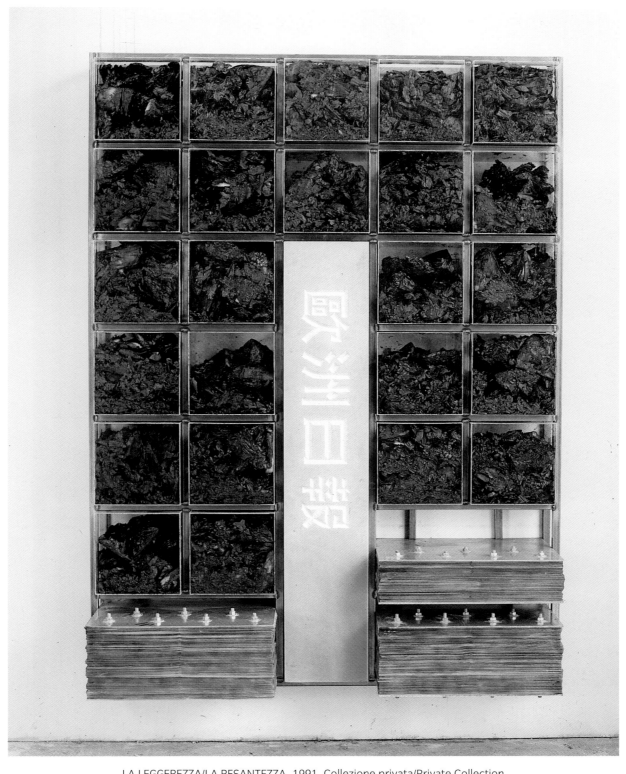

LA LEGGEREZZA/LA PESANTEZZA, 1991, Collezione privata/Private Collection

Langlands & Bell

Mostra personale/Solo Exhibition
6 Novembre/November-18 Dicembre/December 1991

Per questa mostra italiana, per esempio, hanno scelto il complesso della Olivetti Ivrea e gli spazi lavorativi, gli uffici, gli appartamenti dei manager e quelli degli operai diventano così accessibili allo sguardo, testimoni di un momento storico in cui si pensava utopisticamente di poter organizzare e programmare armoniosamente la vita delle persone. Non vi è né esaltazione del moderno, né critica di esso, ma soltanto una volontà di esporre e di analizzare il fenomeno.

For this Italian exhibition, for example, they have chosen the Olivetti Ivrea complex, and the shop floors, the offices, the managers' apartments and those of the workers become in this way accessible to our gaze, witnesses of an historic moment in which it was thought possible in a utopian manner to harmoniously organize and programme people's lives. There is no intention either to glorify the modern, or to criticise it, but only the wish to exhibit and analyse the phenomenon.

Carolyn Christov-Bakargiev

PALAZZO GARZADORI, 1991

IVREA, 1991, Collezione/Collection Charles Saatchi, London

Maurizio Pellegrin

Mostra personale/Solo Exhibition
15 Gennaio/January-28 Febbraio/February 1992

PELLEGRIN

Conseguenze poetiche di un atteggiamento, oppure a delle vibrazioni sentimentali, ambedue presenti nella mostra, dove brani di realtà, l'esperienza del vivere nel mondo e il brulichio di rumori che avvolge le passioni, sono risucchiati all'interno dello spazio silenzioso dell'opera, assumendo mistero e una magia ieratica.

Poetic consequences of an attitude, or of emotional feeling, both present in the exhibition, where passages of reality, the experience of living in the world and the hubbub of noises that envelops the passions, are engulfed in the silent space of the work, assuming an aura of mystery and hieratic magic.

Giuditta Villa

DELLE VIBRAZIONI SENTIMENTALI,
1991
Photo: Corrado De Grazia

CONSEGUENZE POETICHE DI UN ATTEGGIAMENTO, 1991, Collezione/Collection Anna Federici, Roma

Shirazeh Houshiary

Mostra personale/Solo Exhibition
4 Marzo/March-30 Aprile/April 1992

TORCELLO (Venezia) - Basilica
Abside Centrale - La Vergine - Mosaico del XIII sec.
Abside centrale - La Vierge - Mosaique du XIII siècle
Central Apsis - The Virgin - Mosaic of the XIII cent.
Zentrale Apsis - Die Jungfrau - Mosaik des XIII Jah-dt.

Dear Valentina

Thank you for the beautiful Card. I know that I have met a Friend and that Friendship can only grow. I would Love to talk to you again soon. Of course we could work together. There are people to which one Can communicate in the Language of Tongue. but very few to which one Can speak —

Ediz. ARDO - Venezia - Ripr. vietata

The Language of the heart when you are in London next phone me, we could have dinner together & if ever you wanted you welcome to stay with me in my flat. much Love shirazeh.

Valentina Moncada,

Via Margutta 54,

Rome 00187

ITALIÁ

KINA ITALIA - Milano 178

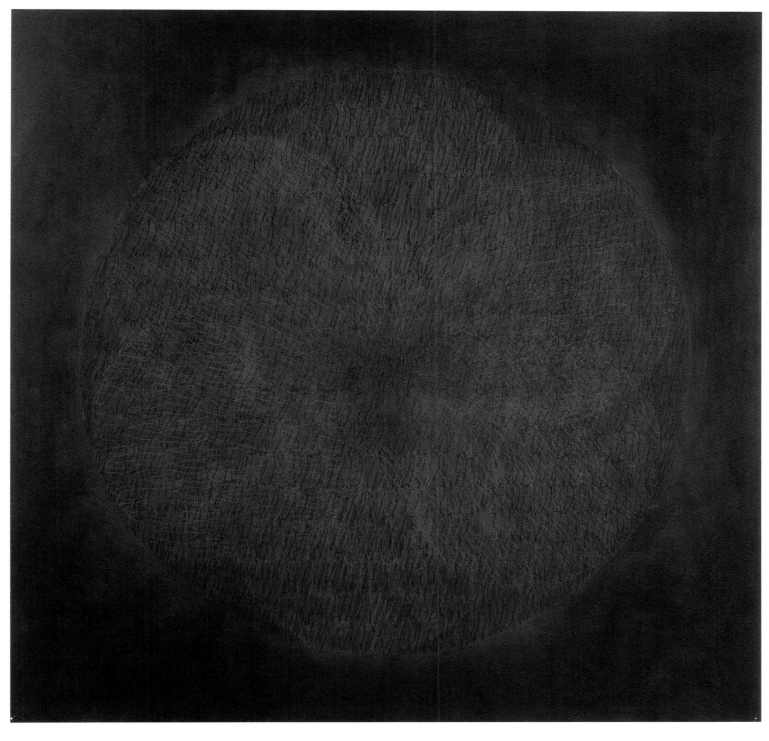

SILENCE FOR THE MIRROR IS RUSTING OVER; WHEN I BLOW UPON IT, IT PROTESTS AGAINST ME. RUMI, 1994,
Collezione/Collection Valentina Moncada, Roma

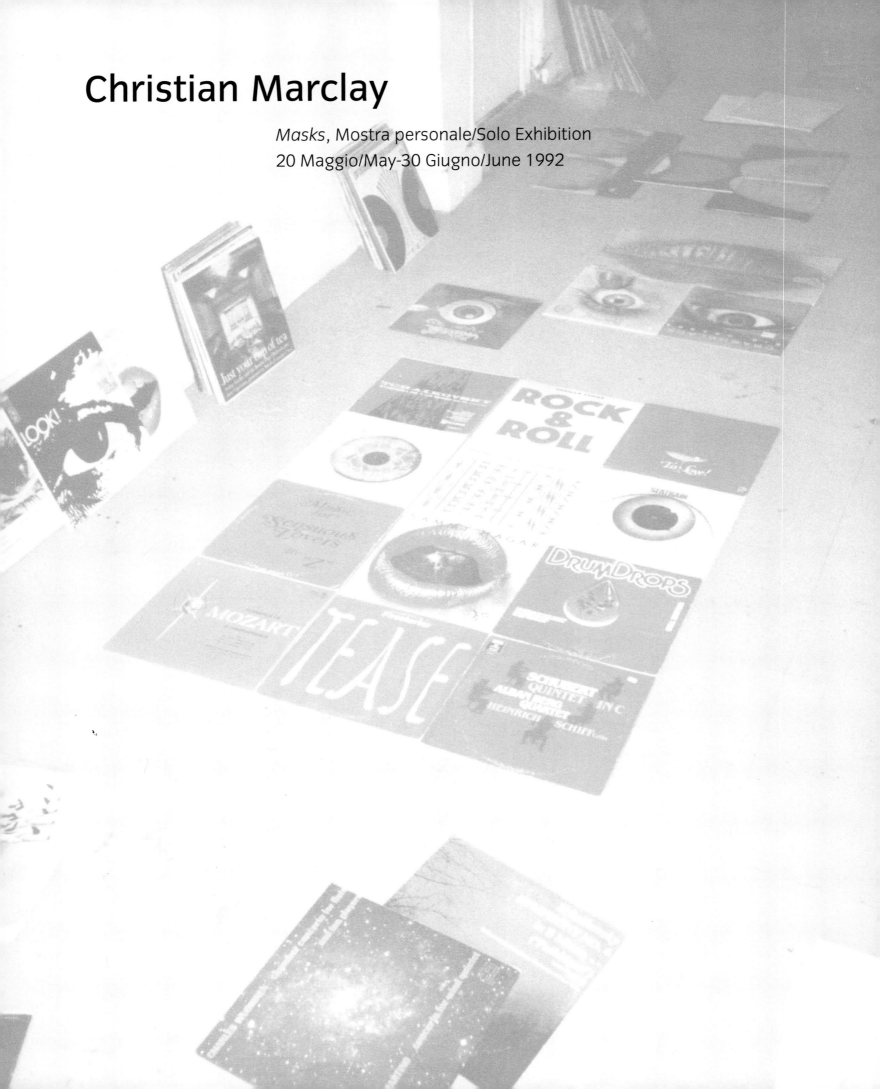

Christian Marclay

Masks, Mostra personale/Solo Exhibition
20 Maggio/May-30 Giugno/June 1992

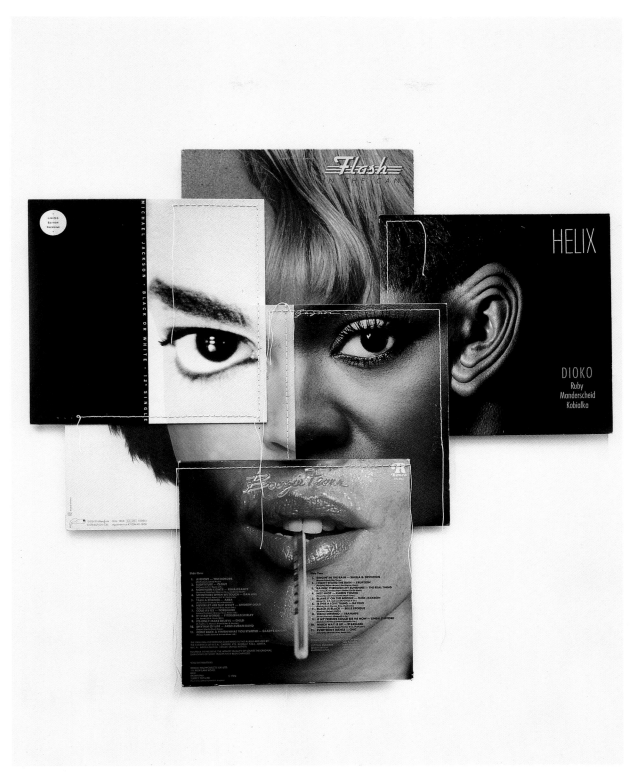

BLACK OR WHITE, 1992, Collezione privata/Private Collection

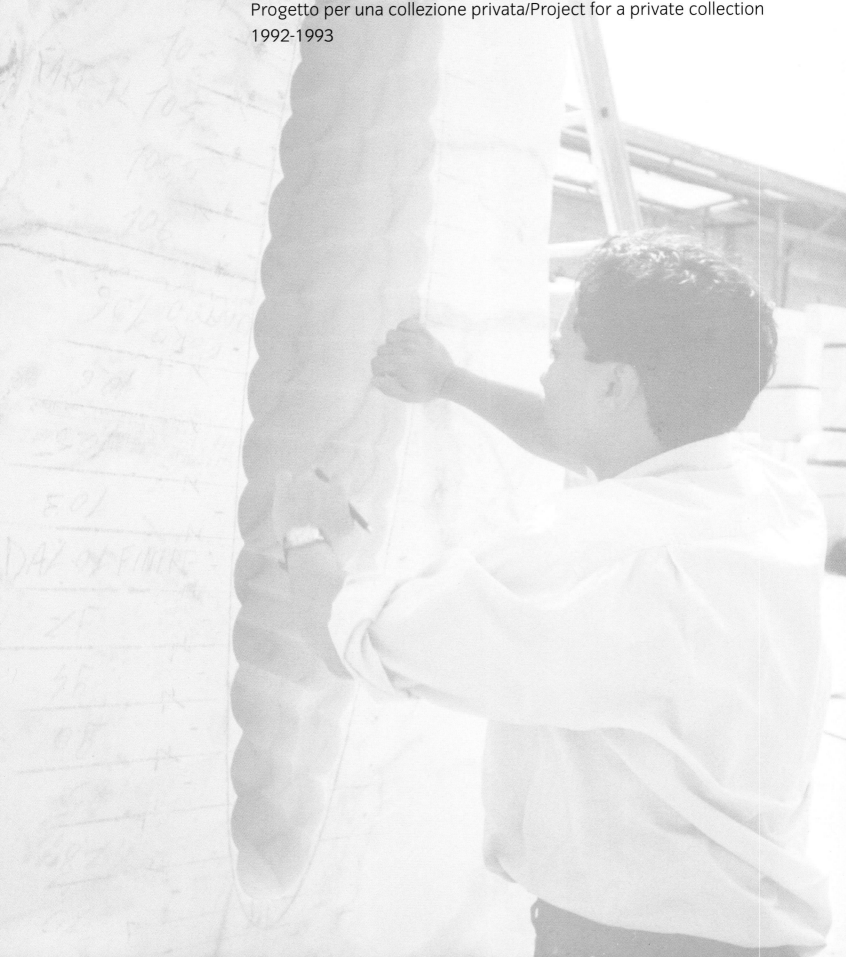

Anish Kapoor

Progetto per una collezione privata/Project for a private collection
1992-1993

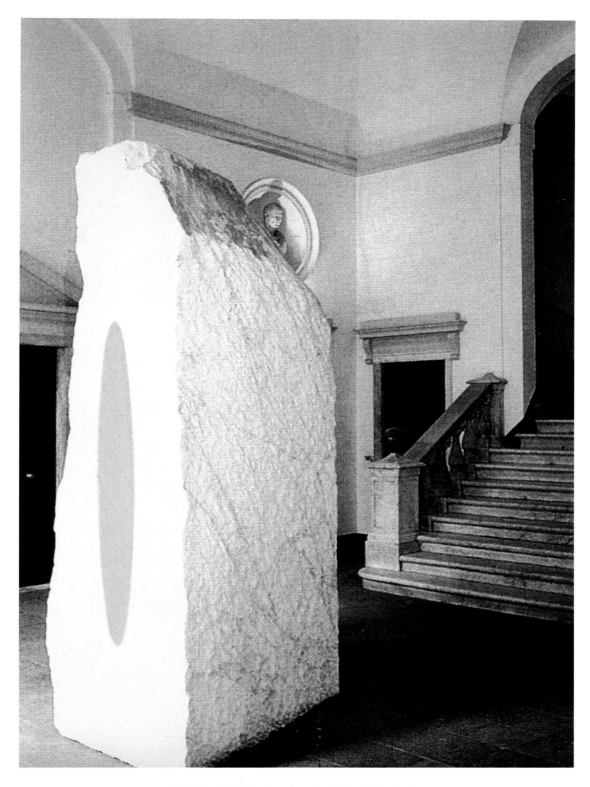

UNTITLED, 1993, Collezione privata/Private Collection

Anne Marie Jugnet

Mostra personale/Solo Exhibition
15 Gennaio/January-20 Febbraio/February 1993

Un raggio luminoso veniva proiettato dall'interno della galleria verso l'esterno. Chiunque si fosse fermato all'entrata, nella linea che divide lo spazio urbano da quello della galleria, si sarebbe immediatamente reso conto che il raggio proiettava sui corpi di coloro che entravano le seguenti parole: "da sempre qua". Sembrava un'introduzione all'universo poetico di Anne Marie Jugnet, uno dei più interessanti giovani artisti di Francia.

A ray of light was projected from the interior of the gallery towards the exterior Whoever stopped at the entrance, at the threshold that divided the urban space from the gallery space, soon became aware that the ray which consisted of luminous writing projecting the following words on the bodies of those entering: "da sempre qua" (here, from time immemorial). It was like an introduction to the poetic world of Anne Marie Jugnet, one of the most interesting young artists in France.

Massimo Carboni

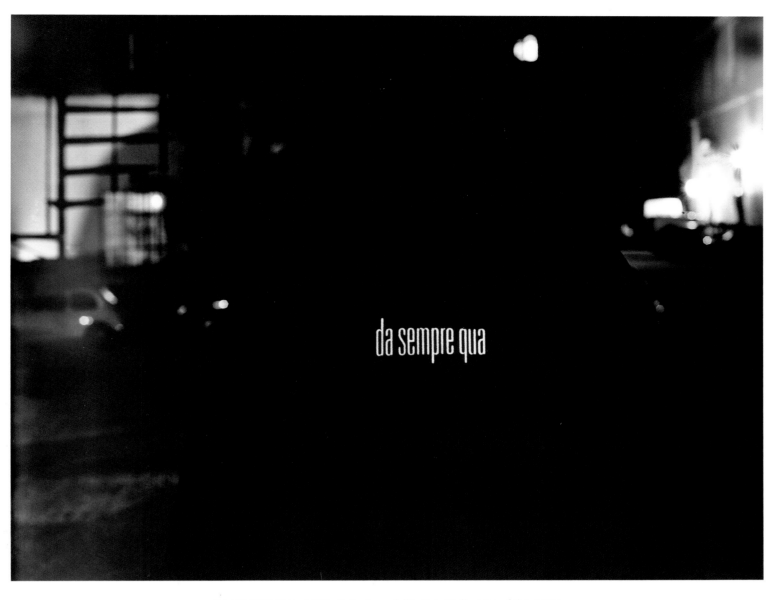

DA SEMPRE QUA, 1992, Collezione dell'artista/Collection of the Artist

Grenville Davey

Visione Britannica I, Mostra collettiva/Group Exhibition
23 Febbraio/February-30 Marzo/March 1993

Davey (vincitore del Premio Turner 1992) lavora sulla scultura oggetto, prendendo modelli e prototipi industriali come soggetti per le sue opere.

L'identità di tali sculture risiede nella tipologia di parti meccaniche con funzione utilitaria. Ecco specchi retrovisori, botole, tappi e oblò occupare gli spazi della galleria. La nostra attenzione si focalizza su quegli oggetti destinati a funzionare.

Davey (winner of the Turner Prize in 1992) works on the object sculpture, taking industrial models and prototypes as the subjects for his works.

The identity of these sculptures consists of a particular type of object, namely mechanical parts with utilitarian function. So here we find rear-view mirrors, trapdoors, stoppers and portholes occupying the rooms of the gallery. Our attention is focused on these objects which are meant to function.

Valentina Moncada

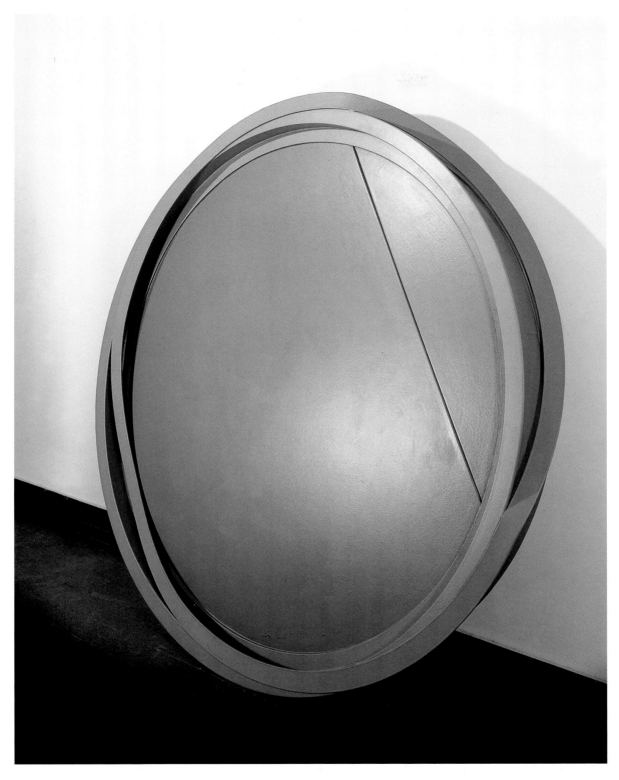

1/3 EYE, 1991, Collezione/Collection Pino Casagrande, Roma

Julian Opie

Visione Britannica I, Mostra collettiva/Group Exhibition
23 Febbraio/February-30 Marzo/March 1993

Nelle opere di Opie, anch'essi oggetti dalla funzione parzialmente offuscata, le forme richiamano strutture a noi familiari come ad esempio bacheche, frigoriferi, condizionatori d'aria, presentandosi formalmente in maniera ambigua. A differenza di Donald Judd o Robert Morris, Opie gioca ironicamente con riferimenti industriali.
Le sue opere posseggono una qualità nostalgica poiché sembrano appartenere a modelli superati del "Design" degli anni '50.

In Opie's works, the function of the two objects is partially concealed, the forms recall structures familiar to us, such as glass cases, fridges, air conditioners. They present themselves formally in an ambiguous manner. In contrast to Donald Judd and Robert Morris, Opie plays ironically with industrial references.
His works possess a nostalgic quality, since they seem to belong to obsolete models of Fifties Design.

Valentina Moncada

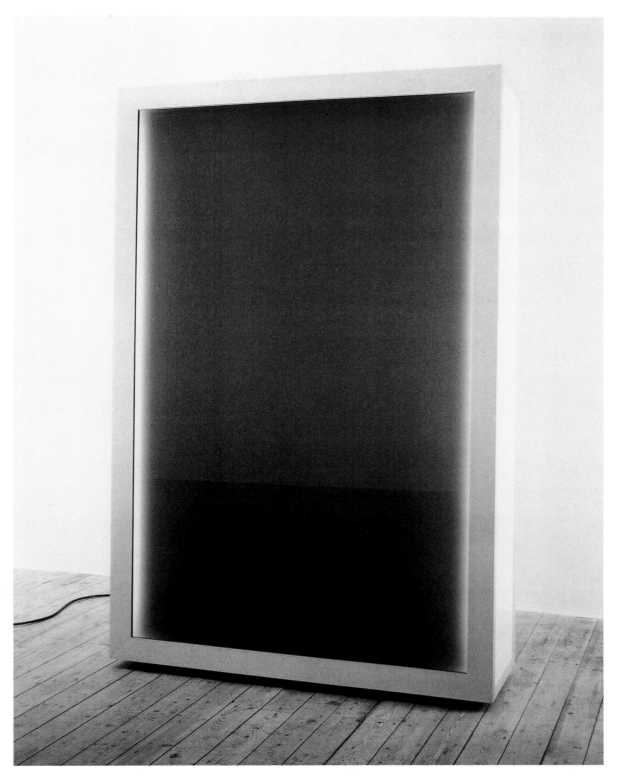

NIGHT LIGHT, 1989, Collezione/Collection Pino Casagrande, Roma

Donatella Landi

Mostra personale/Solo Exhibition
29 Aprile/April-29 Maggio/May 1993

La traduzione letterale di *Freihafen* è "porto libero", in questo caso il riferimento al porto è puramente metaforico. Ho voluto disporre i vassoi per terra proprio per suggerire una visione dell'opera dall'alto, come se il pavimento fosse una linea di confine da dove salgono e scendono questi candidi oggetti, entrati in cortocircuito con la violenza dei rumori. E poi, per sottolineare il rapporto con la musica e con l'acqua, ci sono i tubi, in realtà snodi metallici ma anche possibili boccaporti in miniatura o piccole canne d'organo per sinfonie di turbine e containers.

The literal translation of *Freihafen* is "free port", and in this case it refers to a precise geographical place. The reference to the port is purely metaphorical. I chose to arrange the trays on the ground precisely to suggest a view of the work from above, as if the floor were a frontier line from where these gleaming white objects rise and fall, short-circuiting the violence of noise. And then, to emphasise the relationship with music and water, there are the pipes, in actual fact metal joints but also possible hatchways in miniature or small organ pipes for symphonies of turbines and containers.

Donatella Landi

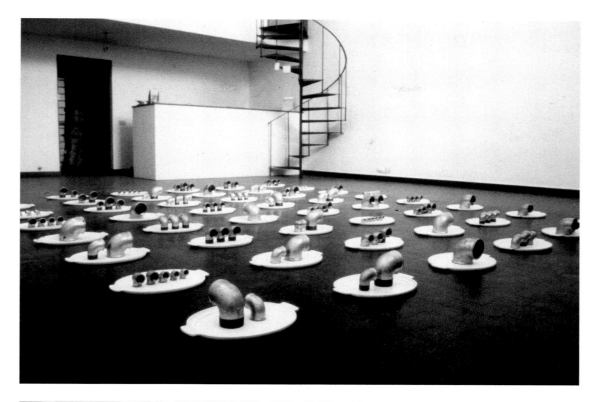

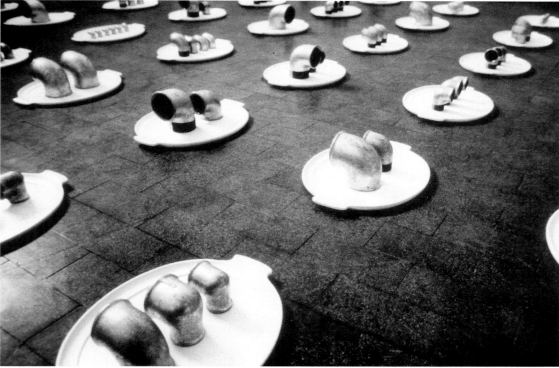

FREIHAFEN, 1992, Collezione dell'artista/Collection of the Artist

Yayoi Kusama

Mostra personale/Solo Exhibition
1 Giugno/June-30 Settembre/September 1993

Fantasie invadenti e invasate

Per Yayoi Kusama, artista giapponese, non è possibile far valere alcuno di quei parametri (a volte stereotipi) cui si è soliti ricorrere quando, appunto, si parla di artisti giapponesi: come il particolare tipo di rapporto "primario" e "diffuso" con la natura o, all'opposto, con la tecnologia e l'elettronica.
Ciò dipende anche dal fatto che la Kusama è artista di cultura spiccatamente occidentale, anche se nella sua poetica, chi vorrà, potrà agevolmente trovare radici d'immaginazione estremo-orientali.

A ventotto anni, nel 1957, si trasferisce dal Giappone a New York, dove è vissuta per ben sedici anni. E si tratta di anni cruciali, come ben noto, durante i quali prendono vita il "New Dada" e la "Pop Art", l'arte di ambiente e di performance. Il celebre libro di Allan Kaprow edito nel 1966, con il titolo *Assemblage, Environments and Happenings* consacrava la Kusama tra i protagonisti della recente "rivoluzione" dell'arte, dedicando più tavole alle sue opere ambientali caratterizzate dall'ossessiva e ripetuta presenza di forme falliche.

Il suo spazio, nel libro, aveva lo stesso rilievo di quello accordato ai maggiori artisti americani, nonché al gruppo giapponese del Gutai, accreditato dallo stesso Kaprow come inventore dell'happening.
Ma è bene mettere in chiaro che, con il gruppo del Gutai (composto del resto per lo più da artisti leggermente più anziani), la Kusama non ha mai avuto alcun rapporto; mentre indubbiamente, a partire dai primi anni Sessanta, si inserì in un'attiva rete di scambi con artisti newyorkesi come Oldenburg e Warhol.

Precedentemente, e specie tra il 1959 e il 1962, le sue opere (spesso intitolate *Network* (rete), *Infinite Networks* o, pur sempre con allusione a una distesa sconfinata e omogenea, *Pacific Ocean*) erano caratterizzate da una trama di piccoli punti ossessivamente ripetuti su grandi superfici. La diversa dimensione dei punti, nonché dei rapporti che si venivano a creare con il colore di fondo, generavano un'impressione di fluidità, di vibrazione, di sfumate variazioni nell'uniformità. Il principio ossessivo della ripetizione si univa a quello poetico del sogno e dell'infinito. Questi "oceani" o "reti" somigliavano anche a universi, a micro o a macrocosmi.

Nel 1962 e 1963, opere come *Airmail Stickers* o *Airmail Accumulation* realizzano questa trama di elementi ripetuti all'infinito impaginando, in luogo dei punti, delle etichette postali con la scritta "Via Air Mail", disposte a collage, l'una dopo l'altra, a formare una serie di strisce che riempiono la superficie del quadro. L'andamento irregolare, causato dal modo di incollare le etichette, e il gremito affollamento recuperano ancora qualche vibrazione delle precedenti "reti"; ma ormai la Kusama è entrata nell'immaginario "pop", in singolare contemporaneità con le composizioni di Warhol del 1962, dove si trovano allineate (ma eseguite o "stampate" con il medium della pittura) etichette di confezioni alimentari.

Un'altra sorprendente contiguità di tempi, questa volta con Oldenburg,

Invasive and invaded fantasies

For the Japanese artist Yayoi Kusama it is not possible to adopt any of those parameters (at times stereotypes) to which people habitually have recourse when speaking of Japanese artists: such as the particular type of "primary" and "pervasive" relation with nature or, at the opposite extreme, with technology and electronics.
This depends also on the fact that Yayoi Kusama is an artist of essentially Western culture, even though roots of far-eastern imagination can easily be found in her poetic vision, by anyone who cares to look for them.

At the age of twenty-eight, in 1957, she moved from Japan to New York, where she lived for sixteen years. These, as we know, were crucial years, during which "New Dada" and "Pop Art", environment and performance art, all took shape. Allan Kaprow's famous book, published in 1966, with the title *Assemblage, Environments and Happenings*, included Kusama among the protagonists of the recent "revolution" of art, dedicating several plates to her environmental works, characterised by the obsessive and repetitive presence of phallic forms.

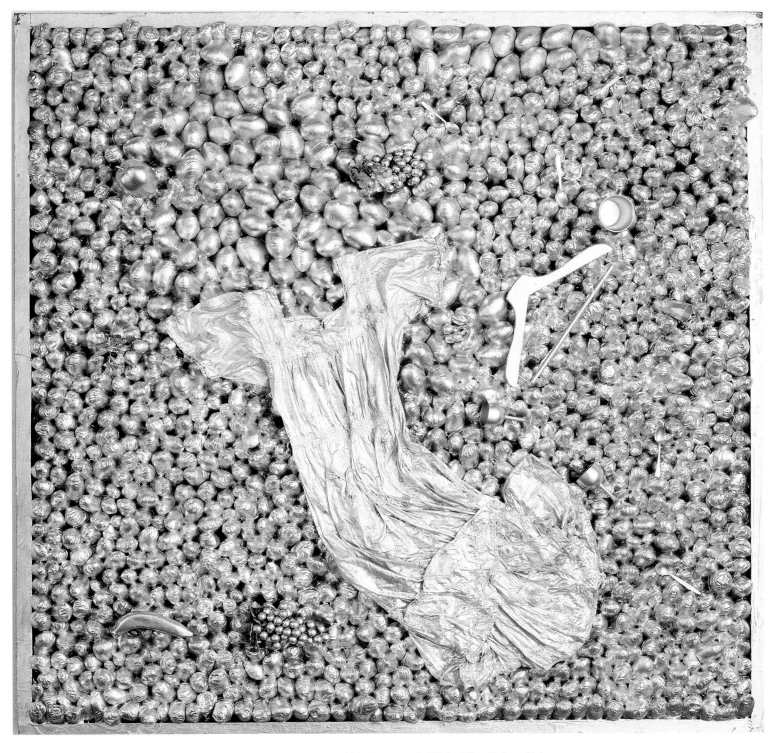

SILVER ON THE EARTH, 1991, Courtesy Fuji Television Gallery, Tokyo

Yayoi Kusama

rivelano le *soft sculptures* cui la Kusama dà inizio nello stesso anno 1962: *Accumulation 1* e *Accumulation 2* sono una poltrona e un divano interamente ricoperti di falli. La Kusama vi si faceva fotografare seduta o distesa, come si vede anche nelle tavole dedicate da Kaprow (nel libro del 1966) all'artista: qui le poltrone ricoperte di falli, avvicinate a sedie, barche, scale, letti rivestiti con lo stesso motivo prepotentemente erotico e plasticamente erompente, formano degli *environments*, che portano la data del 1964. Altre foto documentano analoghi *environments* del 1963, dove budelli di stoffa imbottita danno vita a invadenti grappoli o ramificazioni, grovigli che possono far pensare a una massa intestinale, o a mostruosi alberi tropicali.

Le *soft sculptures* di Oldenburg e i suoi *environments* di mobili deformati cominciano anch'essi nel 1962-1963; Oldenburg abitava, a un piano diverso, nello stesso stabile della Kusama, e visitava il suo studio. Il rapporto di dare-avere potrebbe segnare dei punti a favore dell'artista giapponese, che ha sempre dichiarato la propria precedenza in queste invenzioni.

Altri motivi concorrono poi negli "allestimenti" ambientali della Kusama: piccoli elementi sferici disposti in varie forme a terra e moltiplicati da specchi; oppure scarpe argentate dove, invece di un piede, s'infilano uno o più falli (in un classico riscontro psicoanalitico della simbologia fallica dei piedi). Il tema della scarpa ha, in quegli anni, una larga diffusione: dalle "vere" scarpe dorate di Warhol, che risalgono addirittura al 1956, alla famosa scarpa dipinta nel 1961 da Jim Dine e segnata dalla scritta "Shoe", alla scarpa vecchia e al paio di scarpe incollati da Piero Manzoni nel 1961 sullo "zoccolo magico" o su un altro supporto.

La Kusama, però, interpreta il motivo nel modo più personale e inquietante, con uno scoperto coinvolgimento di fantasia feticistica, quale caratterizza ogni sua opera "plastica".

Il riferimento a Manzoni non resta estraneo come si potrebbe pensare: la Kusama partecipa a mostre che comprendono artisti europei del neo-dadaismo e del "Nouveau-Réalisme" francese, come la mostra *Monochrome Malerei* di Leverkusen (1960) con, tra gli altri, Manzoni e Castellani; o come *Nul negentienhonderd* di Amsterdam (1965) e varie mostre del gruppo Zero.

Con la Niki de Saint-Phalle (a parte il nome!) la Kusama ha una singolare convergenza, nella creazione delle figure femminili che abitano talvolta i

The space given to Kusama in the book was hardly less prominent than that accorded to the major American artists of the day, as well as to the Japanese group of the Gutai, credited by Kaprow himself with the invention of the happening.

But it is as well to point out that Kusama has never had any kind of relationship with the Gutai group (composed, of artists of a slightly older generation). What is beyond doubt, on the other hand, is that, from the early Sixties on, she was incorporated into an active network of exchanges with New York artists such as Oldenburg and Warhol.

Prior to this, and especially between 1959 and 1962, her works (many of them called *Network* or *Infinite Networks*, or were given titles that allude to a seemingly endless homogeneous expanse, such as *Pacific Ocean*) were characterised by a network of tiny dots obsessively repeated over large surfaces. The different size of the dots, and the relationship created with the colour of the ground, generated an impression of fluidity, of vibration, of hazily shifting variations in uniformity. The obsessive principle of repetition was combined with the poetic principle of dream and infinity. These "oceans" or "networks" also resembled universes, micro- or macro-cosms.

In 1962 and 1963, works such as *Airmail Stickers* or *Airmail Accumulation* offered a new version of this network of elements repeated ad infinitum. But instead of the dots, they are now made up of endlessly repeated postal stickers with the words "Via Air Mail", arranged in a collage, one after another, to form a series of strips that cover the whole surface of the picture. The irregular alignment of the airline stickers and the sense of crowded accumulation recreate something of the vibration of the previous "networks". But by now Kusama had entered into the world of the "pop" imagination, in striking contemporaneity with the compositions of Warhol of 1962, where we find similarly aligned repetitive images, in this case the labels of soup cans (though executed or "printed" with the medium of painting).

Another surprising chronological coincidence, this time with Oldenburg, is revealed by the soft sculptures which Kusama began to produce in the same year, 1962. *Accumulation 1* and *Accumulation 2*, both dating to this year, consist of an armchair and a divan entirely covered by phalli. Kusama had herself photographed sitting in the one, or lying on the other, as illustrated in the plates dedicated to her by Kaprow (in his book of 1966): here the armchairs covered by phalli, juxtaposed with chairs, boats, ladders, beds covered by the same powerfully erotic and plastically erupting motif, form environments, which bear the date 1964. Other photographs document similar environments of 1963, where the stuffing of padded materials spills out to form invading clusters or ramifications that call to mind tangled entrails, or the monstrously burgeoning growth of tropical trees. Oldenburg's soft sculptures and his environments of deformed furniture also began in the same years, in 1962-63: Oldenburg in fact lived in the same apartment block as Kusama, though on a different floor, and is known to have visited her studio. In the give-and-take relationship between them, however, points might be awarded in favour of the Japanese artist, who has always maintained her own precedence in these inventions.

Other motifs also contributed to Kusama's environmental assemblages: small spherical elements arranged in various shapes on the ground and multiplied by mirrors; or silvered shoes, filled not by a foot, but by one or more phalli (in a classic psychoanalytical allusion to the phallic symbology of the feet). The theme of the shoe was widespread in art

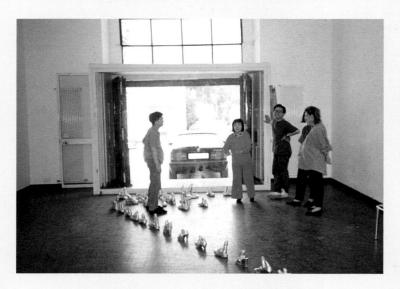

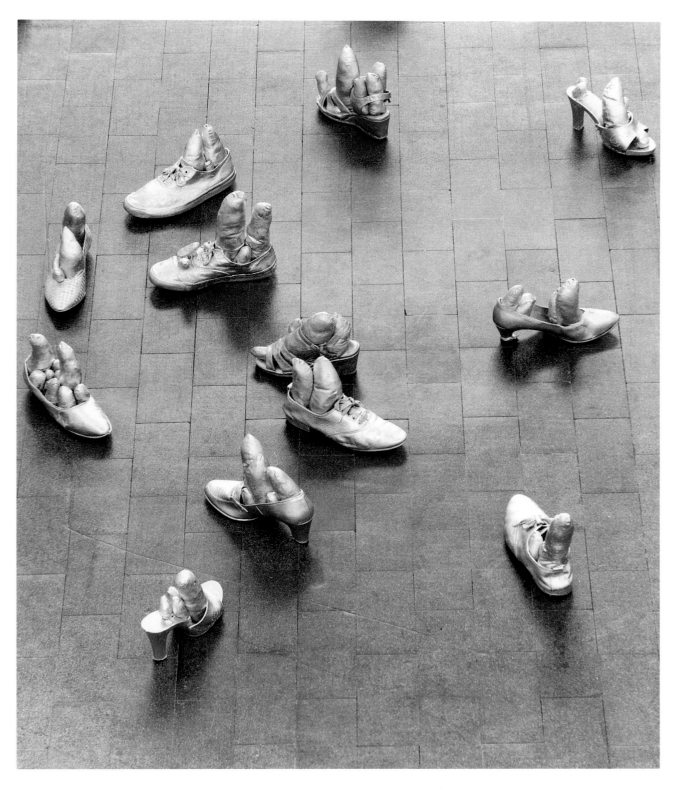

SHOES IN SILVER, 1976, Courtesy Fuji Television Gallery, Tokyo

Yayoi Kusama

suoi ambienti, o nei vestiti che in questi ambienti si inseriscono, costituendo anche talvolta (come Macaroni Coat del 1963) opere a se stanti. Il rivestimento di queste figure, di questi abiti, costituito da incrostazioni di frammenti delle più varie forme (cerchietti, stelline, cannolicchi, vari tipi di pasta), richiama figure mitologiche della Sainte-Phalle, analogamente incrostate, come Ghea del 1964.

La Kusama, dunque, è una figura centrale nei circoli internazionali del "Neo Dada", della "Pop Art" e del "Nouveau Réalisme", proprio nei loro anni germinali e produttivi.

Nell'immaginazione dell'artista, che protrae fino ad oggi questi suoi temi rinnovandoli con grande libertà, ma anche fedeltà al nucleo centrale della sua poetica, ogni momento e ogni immagine si concatena all'altra secondo una coerenza di significati poetici: il sesso, motivo centrale, si coniuga con fantasie della germinazione e della generazione, che possono assumere forme vegetali; con richiami ad altri "bisogni" profondi e primordiali, come il cibo e l'alimentazione. Le "invasioni" prodotte da questi elementi tra loro simbolicamente connessi, non si limitano a soddisfare, come in altri artisti, l'esigenza formale o spettacolare di dilatare il prodotto artistico nell'ambiente-spazio: ma diventano espressione di una scoperta ossessività, ossessività di istinti a loro volta "invadenti", o da cui l'artista è "invasata".

La Kusama non ha mai abbandonato, comunque, la pittura, portando avanti le sue composizioni brulicanti di piccole forme circolari, che a volte, munite di coda, diventano spermatozoi; o la serie, bellissima, dei collages, di cui alcuni presentati in questa mostra.

I who commit suicide è un dipinto con parti a collage, del 1977, che richiama un titolo già dato, l'anno prima, a un environment con mobili, vestiti, pattumiere e recipienti ricolmi di falli: Cerimonial for a Suicide. Nel dipinto il volto dell'artista è come soffocato dal ricorrente motivo della scarpa e incrociato da un albero, mentre venature di foglie si propagano sottilmente dovunque. Anche in Flower and self-portrait, del 1973, la Kusama dà la misura di un'intensa, malata sensibilità poetica, come lasciando affiorare, nella pittura, la sua più delicata e drammatica femminilità.

Barbara Bertozzi, 1993

during those years: from Warhol's "real" golden shoes, which date back even earlier, to 1956, to the famous shoe painted by Jim Dine in 1961 and marked by the inscription "Shoe", to the old shoe and the pair of shoes glued by Piero Manzoni to the "magic clog" or to another support. Kusama, however, interpreted the motif in a more personal and disturbing way. She did so with an overt involvement of fetishistic fantasy, such as characterises all her "plastic" works.

The reference to Manzoni is not casual, as might be thought: Kusama participated in exhibitions which were comprised of European exponents of neo-dadaism and the French "nouveau-réalisme", such as the "Monochrome Malerei" exhibition in Leverkusen (1960), which included works by (inter alia) Manzoni and Castellani; or such as the "Nul negentienhonderd" show in Amsterdam (1965) and various exhibitions of the Zero group.

With Niki de Saint-Phalle (apart from the name!) Kusama reveals a striking convergence. It is apparent in the female figures that sometimes inhabit her environments, or in the clothes inserted into them, sometimes constituting works in themselves (such as *Macaroni Coat* of 1963). The dressing of these figures, or the clothes themselves, consist of encrustation's of fragments of the most varied forms (little circles, stars, shells, various types of pasta): they recall the similarly encrusted mythological figures of Saint-Phalle, such as *Ghea* of 1964.

Yayoi Kusama can therefore be considered a central figure in the international circles of Neo Dada, Pop Art and Nouveau Réalisme, in their most seminal and productive years.

The artist continues to this day to develop these same themes, renewing them with great freedom, but also with great fidelity to the mainsprings of her vision. In her imagination, each moment, each image, is linked to the next in a coherent pattern of poetic connotations: sex, the central motif, is linked with fantasies of germination and generation, which may assume vegetal forms; or may be combined with allusions to other profound and primordial "needs", such as food. The "invasions" produced by these symbolically interconnected elements are not limited to satisfying, as in other artists, the formal or aesthetic need to situate the artistic product in the spatial environment; but become the expression of an overt obsessiveness: an obsessiveness of instincts that are in turn "invasive", or by which the artist herself is "invaded".

Though she has continued to devote her attention to compositions swarming with little circular forms, which in turn, when furnished with tails, become spermatozoa, or to her magnificent series of collages, of which some are also being presented in the present exhibition, Kusama has never abandoned painting.

I who commit suicide is a painting with parts in collage, dating to 1977. It recalls the title already given, in the previous year, to an environment with furniture, clothes, dustbins and receptacles full of phalli: Ceremonial for a Suicide. In the painting, the artist's face is as if suffocated by the recurrent motif of the shoe and is overlapped by a tree, while the veined patterns of leaves are subtly propagated everywhere. In another painting, Flower and self-portrait of 1973, Kusama also expresses an intense, sick poetic sensibility: it is as if it were from the painting itself that she lets the most delicate, and at the same time the most dramatic, side of her femininity emerged.

Barbara Bertozzi, 1993

HEAVEN, 1993, Courtesy Fuji Television Gallery, Tokyo

Alex Hartley

Visione Britannica II, Mostra collettiva/Group Exhibition
14 Maggio/May-1 Luglio/July 1994

L'opera di Alex Hartley prende avvio dalla fotografia per poi trasformarsi vigorosamente in scultura, articolando le linee dello spazio modernista con il perspex e il vetro e iniziando così una ricerca verso la prospettiva, verso ciò che si vede e ciò che non si vede.

Alex Hartley's work takes photography as a departure point but then turns it vigorously into sculpture, articulating the lines of the modernist space with perspex and glass and initiating an investigation into perspective, into seeing and not seeing.

Glenn Scott Wright

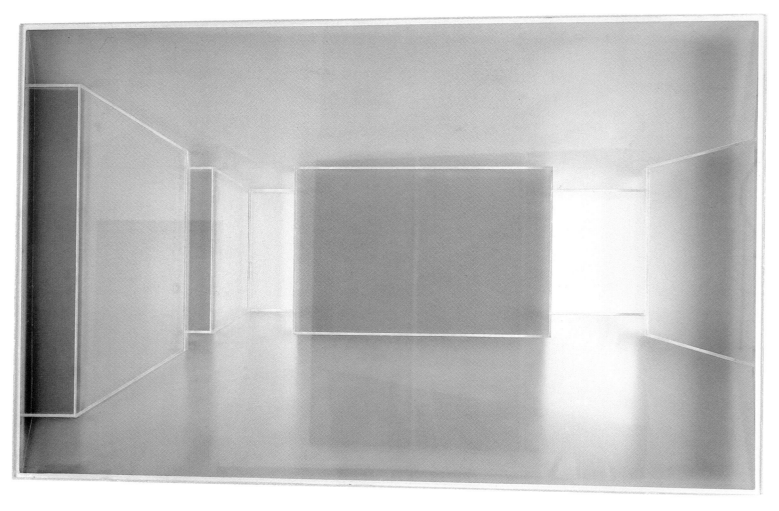

UNTITLED, 1994, Collezione/Collection Arthur Goldberg, New York

Mona Hatoum

Visione Britannica II, Mostra collettiva/Group Exhibition
14 Maggio/May-1 Luglio/July 1994

Le sbarre di *Incommunicado* di Mona Hatoum collocano il corpo nello spazio, parlano di dolore e oppressione, ricordando le sbarre di una prigione all'interno della culla di un bambino, la cui base è sostituita dalla presenza minacciosa del filo metallico della garotta.

The bars of Mona Hatoum's sculpture *Incommunicado* situate the body within space and speak of pain and containment while referencing the bars of a prison within a child's cot whose base has been replaced by the deeply menacing presence of garotting wire.

Glenn Scott Wright

INCOMMUNICADO, 1993, The Tate Gallery, London

Brad Lochore

Visione Britannica II, Mostra collettiva/Group Exhibition
14 Maggio/May-1 Luglio/July 1994

Grigie linee sfumate mitigano la loro presenza nei quadri di Brad Lochore, e se precedentemente alludevano alle ombre dei dettagli architettonici, ora provengono da forme create dai tratti reali sul retro della tela.

Grey shadowy lines blur their existence onto Brad Lochore's paintings, previously with specific allusions to the shadows of architectural details, but in this new work, taken from the shapes cast by the actual stretches on the back of the canvas.

Glenn Scott Wright

SHADOW N° 37, 1994, Collezione/Collection Gordts Vanthournot, Bruxelles

Rachel Whiteread

Visione Britannica II, Mostra collettiva/Group Exhibition
14 Maggio/May-1 Luglio/July 1994

La scultura in gesso di un soffitto di
Rachel Whiteread impone anche una
ridefinizione della percezione in cui lo
spazio positivo diventa spazio negativo
e le cavità vengono lette come
protuberanze.

Rachel Whiteread's plaster cast
sculpture of a ceiling also forces a
redefinition of perception where positive
space becomes negative space and
cavities are read as protrusions.

Glenn Scott Wright

UNTITLED (CEILING), 1993, Fondazione Re Rebaudengo Sandretto per l'Arte, Torino

Karen Kilimnik

Artissima, Fiera d'Arte di Torino
Ottobre/October 2000

sp
beautiful
insane
asylum
versailles

planning

clothes t

to find

GOLDIE HAWN, 1990
Courtesy 303 Gallery, New York

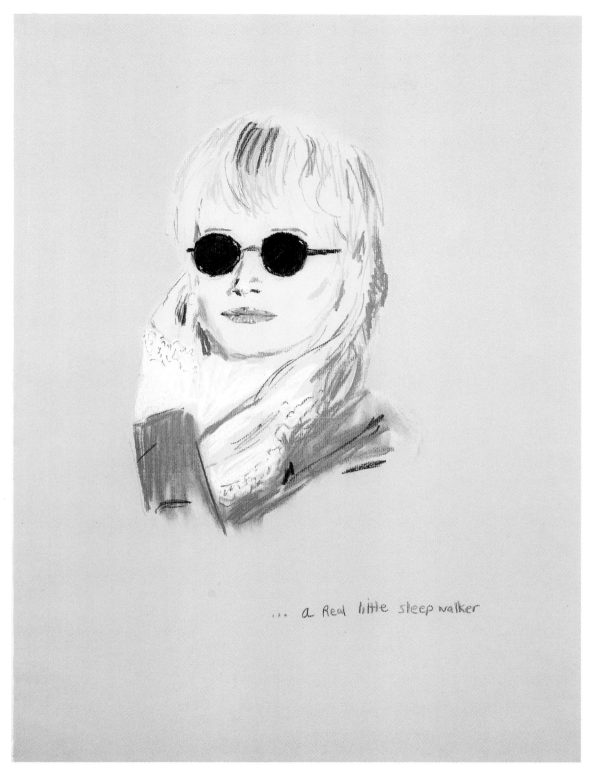

... a Real little sleep walker

A REAL LITTLE SLEEP WALKER; 11:05, MAY 03, 1993, Collezione/Collection Valentina Moncada, Roma

Eva Marisaldi

Una Visione Italiana, Mostra collettiva/Group Exhibition
16 Marzo/March-4 Maggio/May 1995

Eva Marisaldi espone *Altroieri*, un'opera costituita da due specchi circolari con alcune porzioni opache, accompagnati da una iscrizione che ci avverte dell'impossibilità di conoscere completamente gli altri.

Eva Marisaldi is exhibiting *Altroieri*, a work consisting of two circular mirrors with some opaque portions, accompanied by an inscription which tells us of the impossibility of completely knowing other people.

Ludovico Pratesi

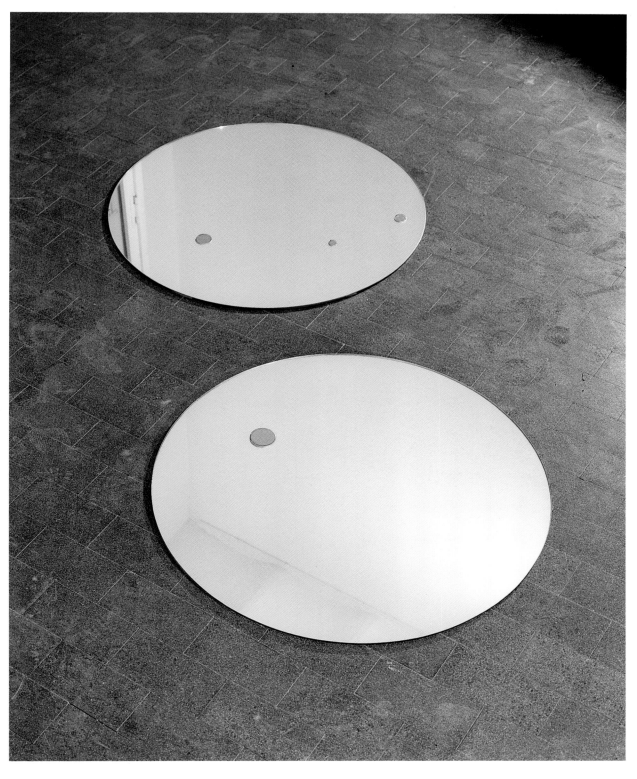

ALTROIERI, 1994, Courtesy Studio Guenzani, Milano

Alex Landrum

Mostra personale/Solo Exhibition
20 Ottobre/October-4 Dicembre/December 1995

Landrum ha iniziato a giocare con il punto di vista dello spettatore. Compie strane associazioni tra le ombre più oscure dei suoi schemi dipinti e gli efficaci sensazionalismi dei giornali scandalistici.

Landrum has begun to play with the viewer's perceptions. He makes strange associations between the more obscure shades of a paint color chart and the punchy, sensational words of tabloid journalism.

Jonathan Turner

DA/FROM THE 'TABLOID SERIES', 1994, Collezione dell'artista/Collection of the Artist

Larry Clark

Shot, Una Visione Americana, Mostra collettiva/Group Exhibition
2 Aprile/April-19 Maggio/May 1996

UNTITLED, 1968

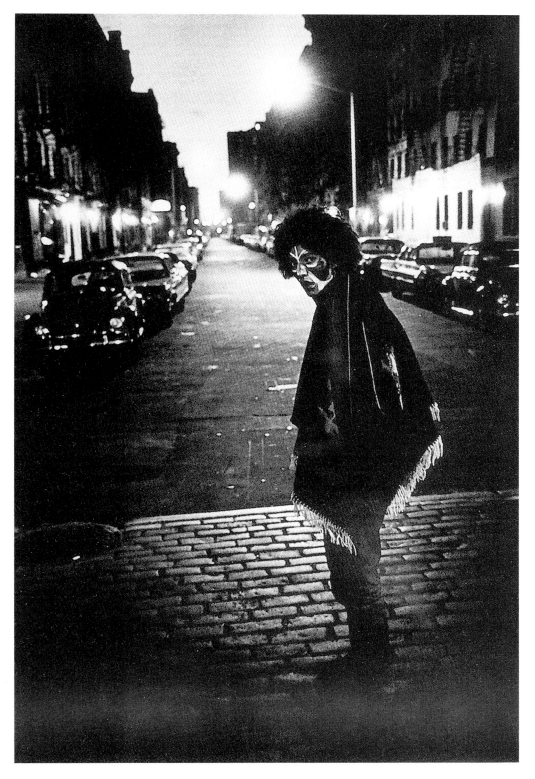

ACID LOWER EAST SIDE, 1998, Courtesy Galleria Emi Fontana, Milano

Robert Yarber

Shot, Una Visione Americana, Mostra collettiva/Group Exhibition
2 Aprile/April-19 Maggio/May 1996

BEERS-TO-GO (DALLAS), 1995

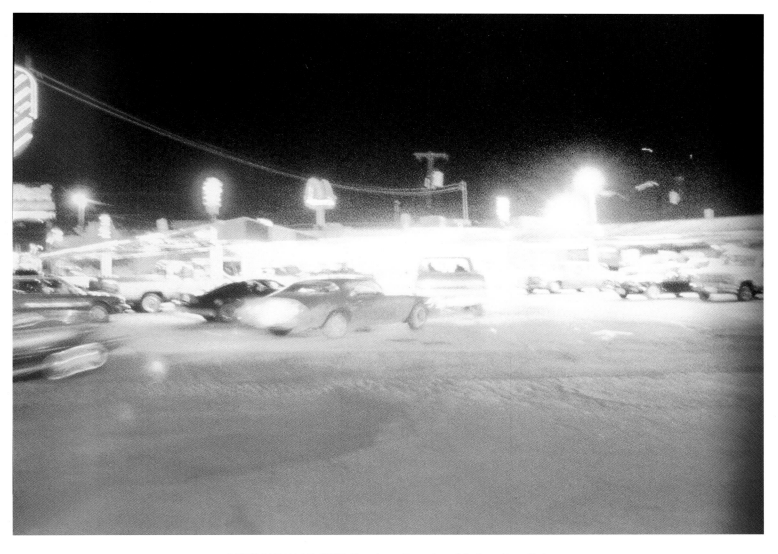

DRIVE IN DALLAS, 1995, Courtesy Sonnabend Gallery, New York

Gillian Wearing

Mostra personale/Solo Exhibition
22 Maggio/May-29 Giugno/June 1996

I'D LIKE TO TEACH TO THE WORLD TO
SING, 1995
Photo: Corrado De Grazia

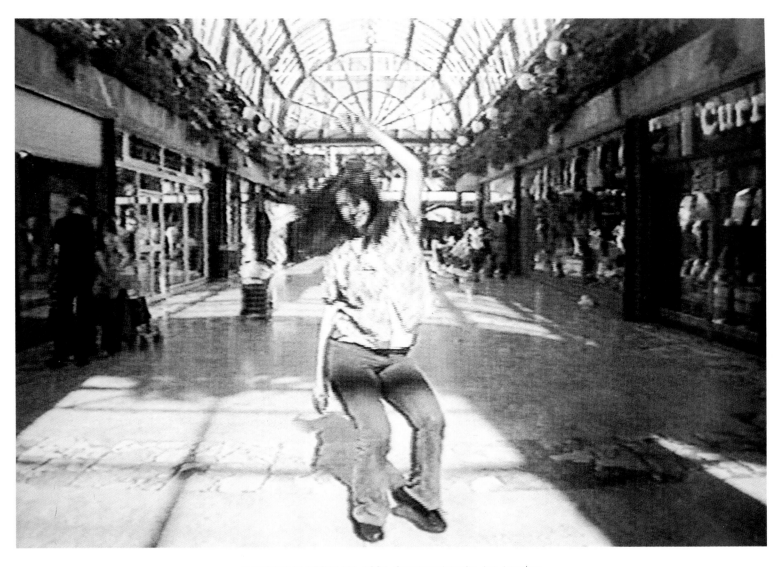

DANCING IN PECKHAM, 1994, Courtesy Interim Art, London

Andy Warhol

Andy, Mostra collettiva/Group Exhibition
29 Maggio/May-15 Luglio/July 1997

JULIAN SCHNABEL AT ANDY WARHOL'S
MEMORIAL SERVICE/ALLA COMMEMORAZIONE
DI ANDY WARHOL, 1987
Photo: Chris von Hohenberg

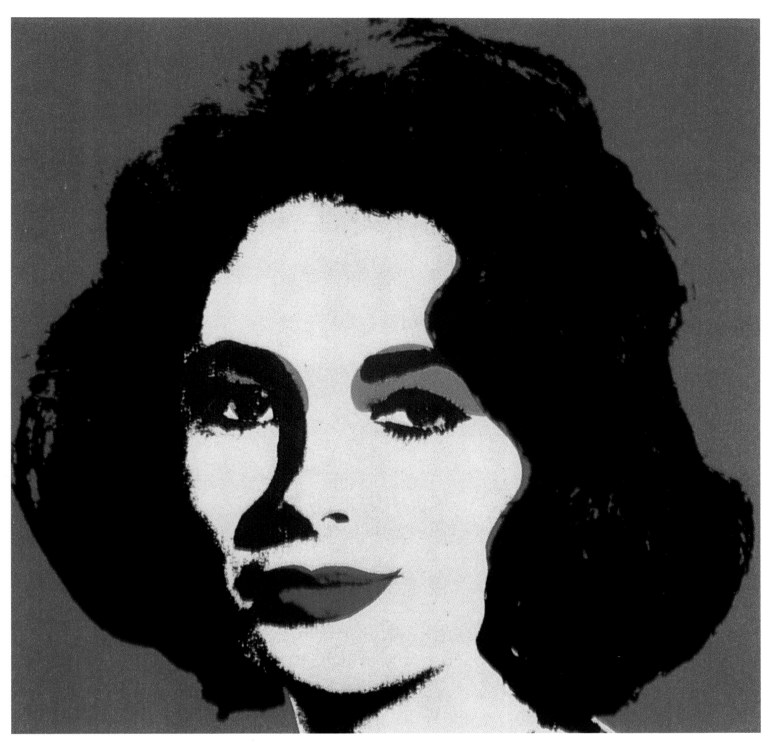

LIZ, 1964, Collezione/Collection Valentina Moncada, Roma

Ian Davenport

Mostra personale/Solo Exhibition
5 Novembre/November-19 Dicembre/December 1997

I recenti lavori – caratterizzati dal titolo *Poured Painting* (pittura versata) seguito dai nomi dei colori utilizzati – sono realizzati con vernici industriali da arredamento. Su una base uniforme monocroma l'artista lascia colare un secondo colore di cui orienta lo scorrimento inclinando opportunamente il quadro fino a formare un'area quasi circolare che sfiora tre dei quattro bordi della tavola. Asciugata questa tinta intermedia, un terzo strato dello stesso colore del primo segue il profilo del secondo colore risparmiando una curva sottilissima e di spessore ineguale.

The latest works – called *Poured Painting* followed by the colours chosen – are made with paints used in the furnishing industry. On an even monochrome base the artist drips a second colour, steering the slide by a proper inclination of the plane to form an almost circular area which brushes against three of the four edges of the panel. Once dried, a third layer of the same colour as the first follows the outline of the second colour leaving free a very thin curve of uneven thickness.

Augusto Pieroni

POURED PAINTING: RED, WHITE, RED, 1997,
Collezione/Collection Antonello Fanna, Roma

POURED PAINTING: WHITE, BLACK, WHITE, 1997,
Collezione privata/Private Collection

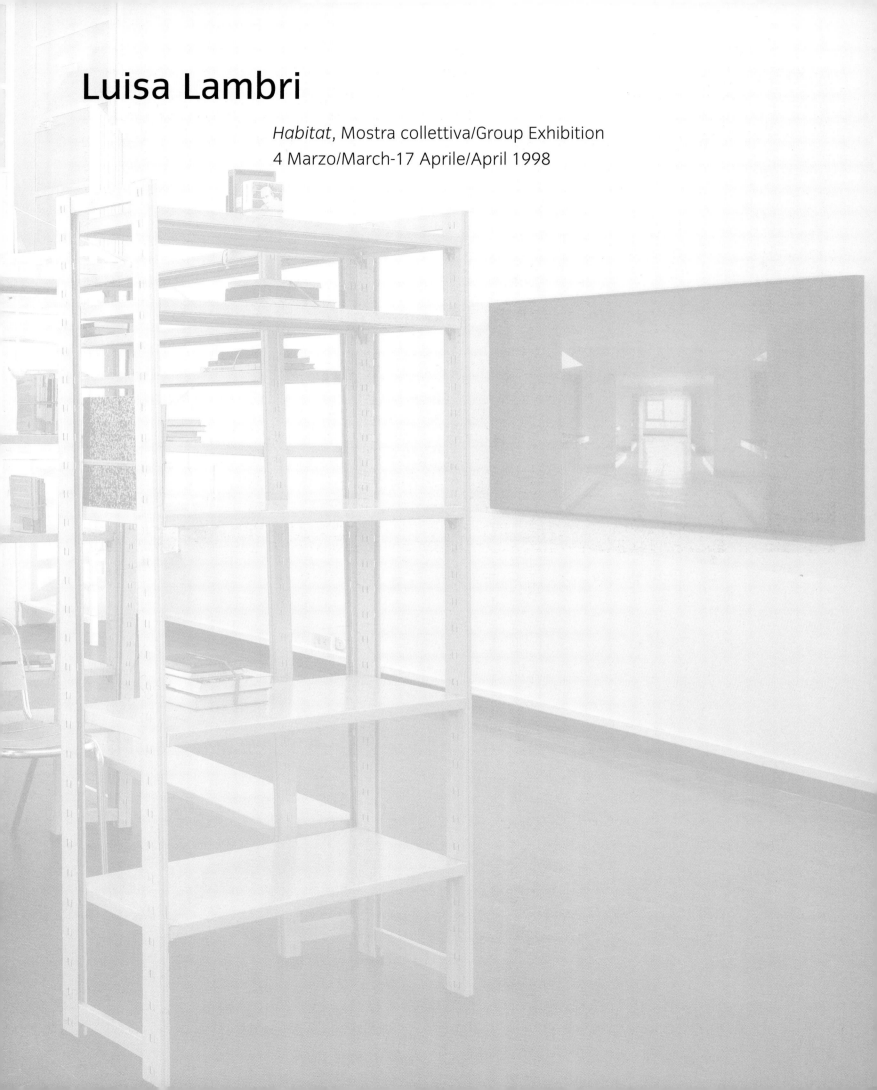

Luisa Lambri

Habitat, Mostra collettiva/Group Exhibition
4 Marzo/March-17 Aprile/April 1998

UNTITLED (DELAYED SPACE), 1997, Courtesy Galleria Emi Fontana, Milano

Luca Pancrazzi

Habitat, Mostra collettiva/Group Exhibition
4 Marzo/March-17 Aprile/April 1998

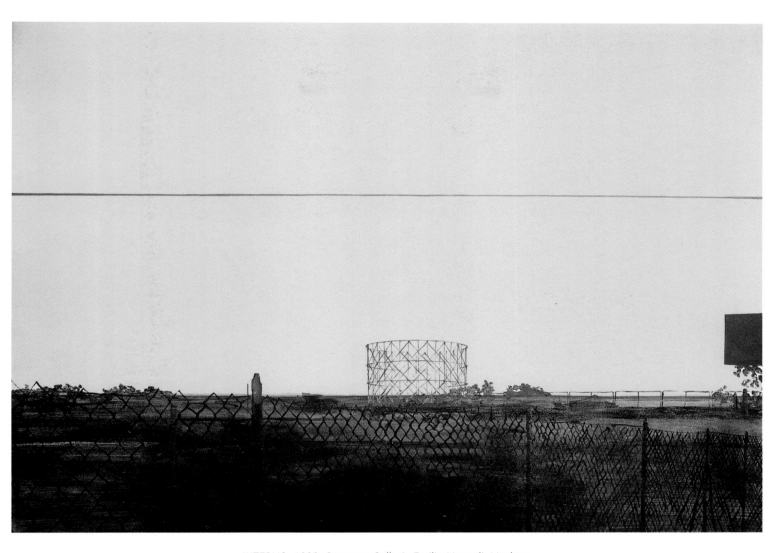

INTERNO, 1998, Courtesy Galleria Emilio Mazzoli, Modena

Alessandra Tesi

Habitat, Mostra collettiva/Group Exhibition
4 Marzo/March-17 Aprile/April 1998

H. CRONSTADT, 1997

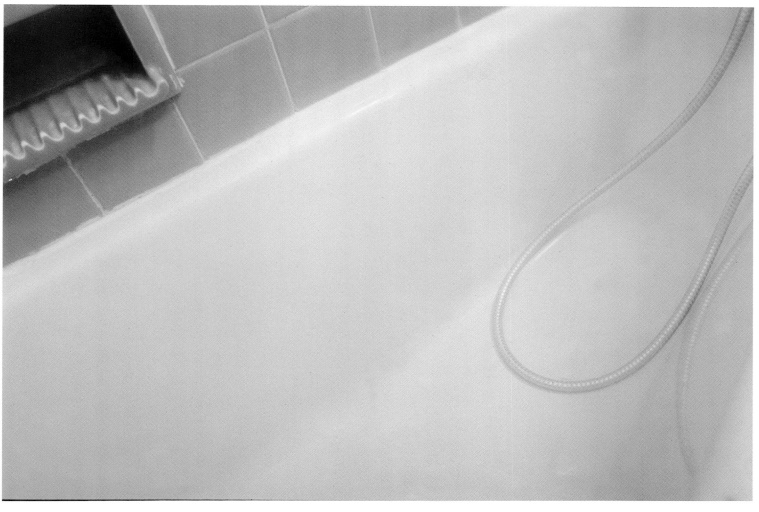

LISSE 2, 1997, Collezione dell'artista/Collection of the Artist

Garry Fabian Miller

Mostra personale/Solo Exhibition
14 Maggio/May-15 Luglio/July 1998

Nella fotografia n° 38 viene dato libero sfogo alla grandiosità della natura. Al di sotto di quello che ricorda un incombente temporale di Turner, il mare è denso, una distesa d'inchiostro; sulla destra, una striatura di luce giallastra rivela il profilo di una città in lontananza. Il resto del cielo plumbeo sembra pesare sul mondo e sull'umanità: qui, la natura è plasmata dalle emozioni e le proiezioni culturali suscitate nello spettatore.

In Photo No. 38, nature seems to be unleashed in all its magnitude beneath what seems to be an approaching Turnerlike storm, the sea is a dense, inky expanse; on the right a livid streak of yellowish light reveals the skyline of a distant city. The rest of the leaden blue sky seems to weigh down on the world and all human history; here, nature is shaped by the emotions and cultural projections it arouses in the viewer.

Massimo Carboni

 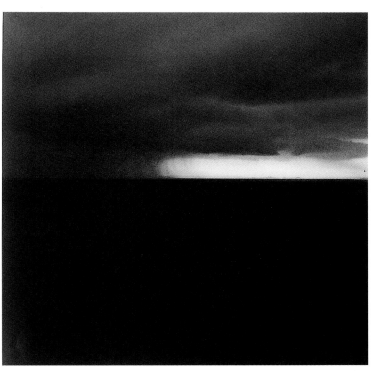

SECTION OF ENGLAND:THE SEA HORIZON (N°36), 1976-1977,
Collezione/Collection Stephen & Erin Fairchild, Bruxelles

SECTION OF ENGLAND:THE SEA HORIZON (N°38), 1976-1977,
Collezione/Collection Nicoletta Fiorucci, Roma

Angela Grauerholz

Mostra personale/Solo Exhibition
11 Novembre/November-22 Dicembre/December 1998

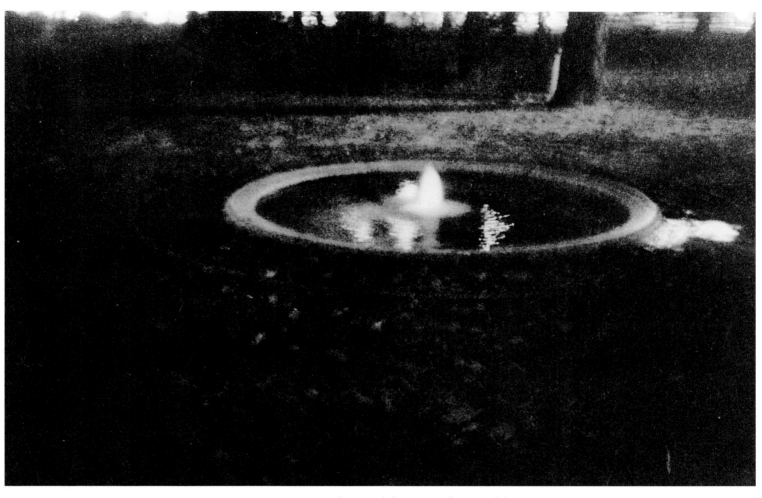

FOUNTAIN N°1, 1998, Collezione dell'artista/Collection of the Artist

Peter Davis

Mostra personale/Solo Exhibition,
3 Febbraio/February-2 Aprile/April 1999

Edward Hopper: Nighthawks, 1942
Nachtschwärmer · Noctambules
© Chicago (IL), The Art Institute of Chicago, Friends of American Art Collection,
1942.51.

Dear Valentina,
 I hope you had a good trip.
Thank you for taking the time
to come to my studio. It was
good to meet you and hear
what you thought of the
new work. I think it's just
about made my year to
have somebody mention
Steve Reich after looking at my paintings!
 Yours Peter Davis

2A ST. GILES ROAD
CAMBERWELL
LONDON
SE5 7RL
0171 701 6109

Also reproduced in *Edward Hopper*, Benedikt Taschen Verlag

© 1994 Benedikt Taschen Verlag GmbH, Köln

UNTITLED, 1998, Collezione/Collection Roberto D'Agostino, Roma

UNTITLED, 1999, Collezione/Collection Giancarlo Staffa, Roma

Thomas Joshua Cooper

Visione Britannica III, Mostra collettiva/Group Exhibition
28 Aprile/April-15 Luglio/July 1999

GULLFOSS, (GOLDEN FALLS), ICELAND, 1987, Courtesy Michael Hue-Williams Fine Arts, London

Andy Goldsworthy

Visione Britannica III, Mostra collettiva/Group Exhibition
28 Aprile/April-15 Luglio/July 1999

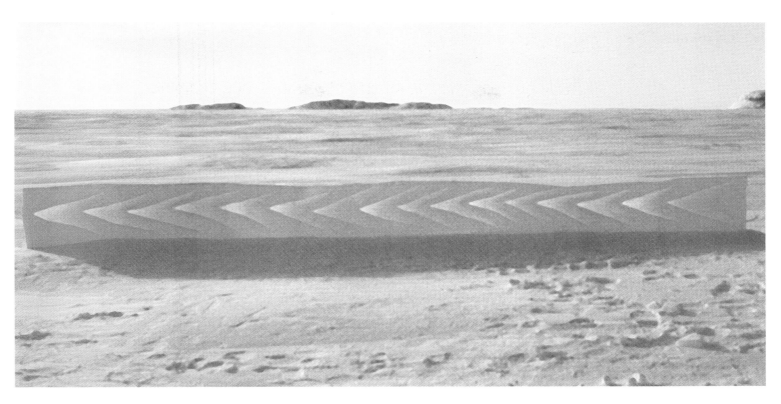

26TH MARCH, 1989, Courtesy Michael Hue-Williams Fine Arts, London

Zebedee Jones

238, BATTERSEA PARK RD;
BATTERSEA
LONDON SW 11 4NG,
ENGLAND.

7.5.99

Dear Valentina,

Thank you for your hospitality in Rome. I enjoyed myself a lot. I feel a bit guilty that I can't speak any Italian. I must work hard before next year.

I think the gallery is a very beautiful space & your present exhibition is a very interesting mix.

I am looking forward to next year & I hope you will sell all my paintings.

Best Wishes

Zebedee Jones

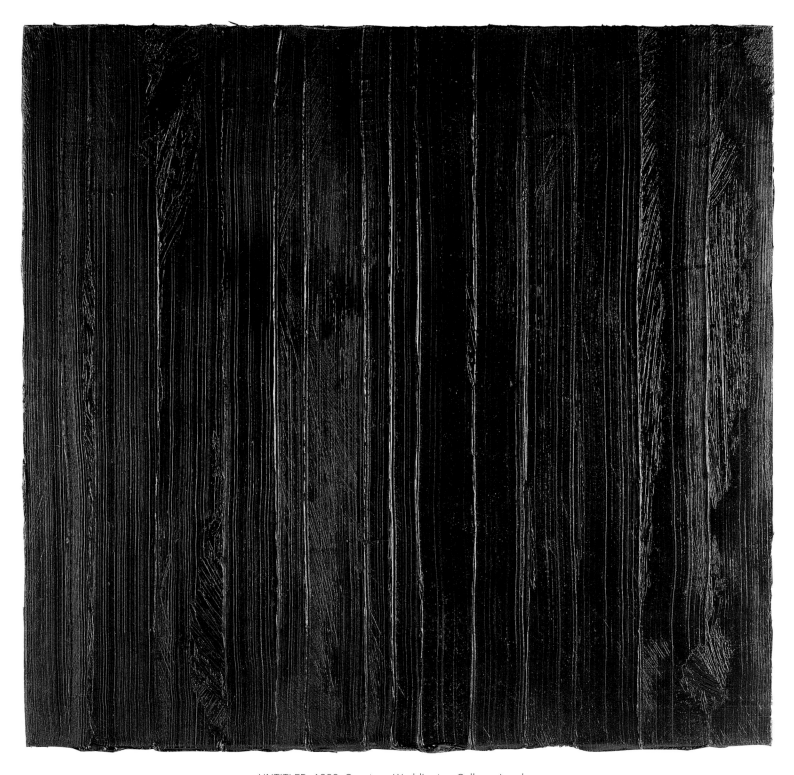

UNTITLED, 1999, Courtesy Waddington Gallery, London

Vincent Gallo

Mostra personale/Solo Exhibition
10 Novembre/November 1999-10 Gennaio/January 2000

L'immagine finale di abbandono a un gesto d'amore ricompone con commovente liricità l'alienante dissidio tra due corpi che si riconoscono finalmente uniti nella posizione originaria di vita.

The final image of abandonment to a gesture of love, recomposes with moving lyricism the alienating split between two bodies, that finally recognize each other united in the original position of life.

Maria Rosa Sossai

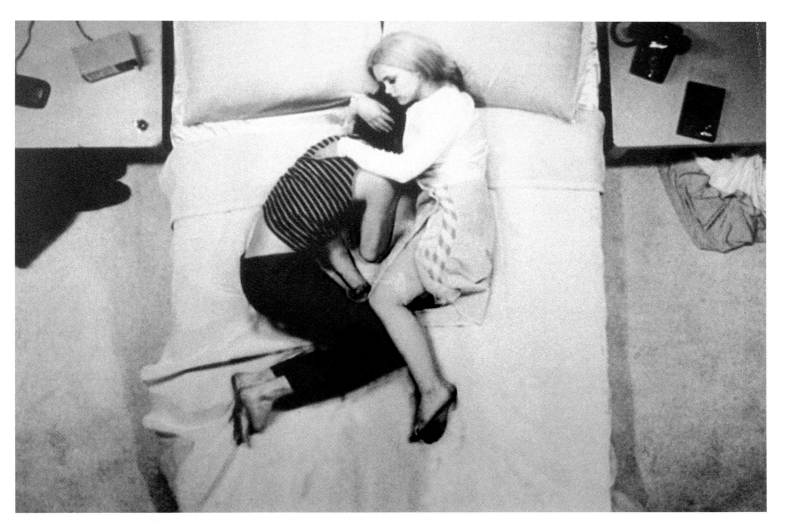

NUMBER 9, 1998, Collezione/Collection Massimiliano e/and Doriana Fuksas, Roma

Nobuyoshi Araki

Tokyo-ga, Una Visione Giapponese, Mostra collettiva/Group Exhibition
22 Marzo/March-16 Maggio/May 2000

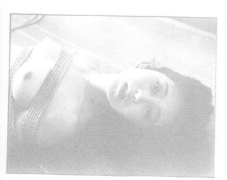 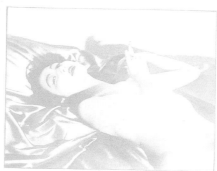 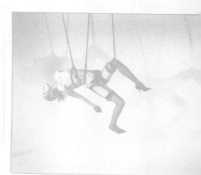

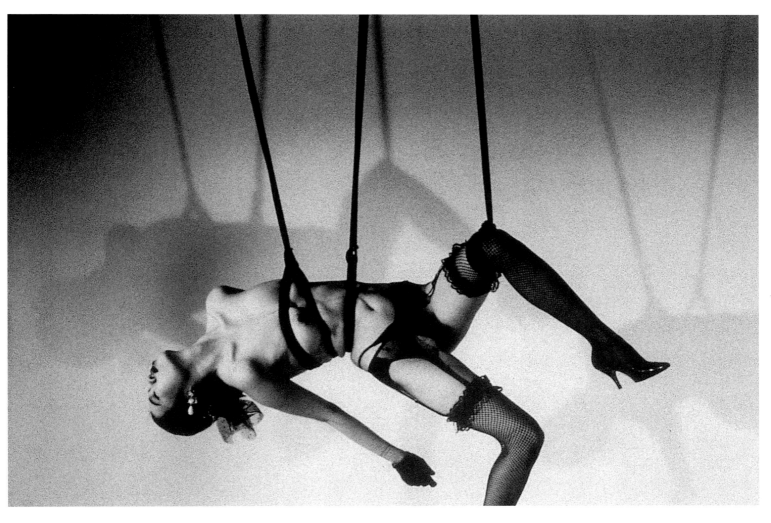

UNTITLED, 1996, particolare/detail, Collezione/Collection Valentina Moncada, Roma

Nan Goldin

Tokyo-ga, Una Visione Giapponese, Mostra collettiva/Group Exhibition
22 Marzo/March-16 Maggio/May 2000

MIKA IN HER MIRROR, TOKYO, 1994, Collezione/Collection Valentina Moncada, Roma

Jeanloup Sieff

Mostra personale/Solo Exhibition
22 Maggio/May-28 Giugno/June 2000

Nei canyon di Zabriskie Point un arbusto rassegnato sembrava scrutare le montagne dalle quali l'acqua iniziava a colare lentamente ai primi scrosci di pioggia. Le nuvole, però, passavano alte e asciutte.

In the canyons of Zabriskie Point, a patient shrub seeemed to be watching the mountains from which the water of life would trickle at the first fall of rain. But clouds were passing high and dry.

Jeanloup Sieff

DEATH VALLEY, 1997, Collezione/Collection Maria Sole Vismara, Roma

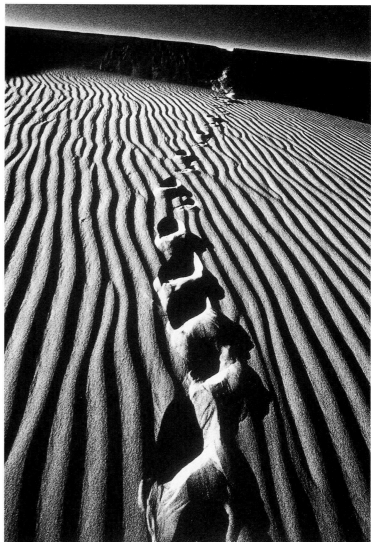

DEATH VALLEY, 1997, Collezione/Collection Valentina Moncada, Roma

Petra Feriancovà

Artissima, Fiera d'Arte di Torino
Ottobre/October 2000

LILIPUTTANIA, 2001

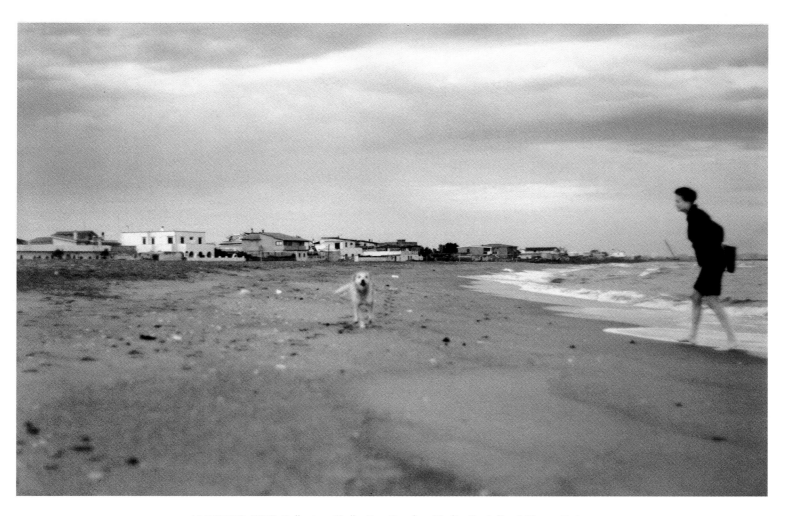

NUTRIP 98, 2000, Collezione/Collection Caroline Lindig, Castello di Rivara, Torino

Marco Samoré

Standard, Mostra personale/Solo Exhibition
15 Novembre/November 2000-15 Gennaio/January 2001

Sei grandi fotografie suggerivano il tipo di azioni o sviluppi narrativi che potevano accadere in un film poliziesco. In una di queste, *La mia ultima scusa* (2000), una tazza di caffè è stata rovesciata sul tavolo, su cui è sparso il liquido. Tutto è fuorifuoco tranne la macchia di caffè, il segnale chiaro che proprio questo incidente rappresenta il fulcro di un'ipotetica storia.

Six large photographs suggested the sort of actions or narrative developments that might transpire in a movie thriller. In one, *La mia ultima scusa* (My last excuse), 2000, a coffee cup has been overturned on a table, its liquid spilling onto the surface. Everything is out of focus except the coffee stain, a clear sign that this incident rests at the core of some hypothetical story.

Massimo Carboni

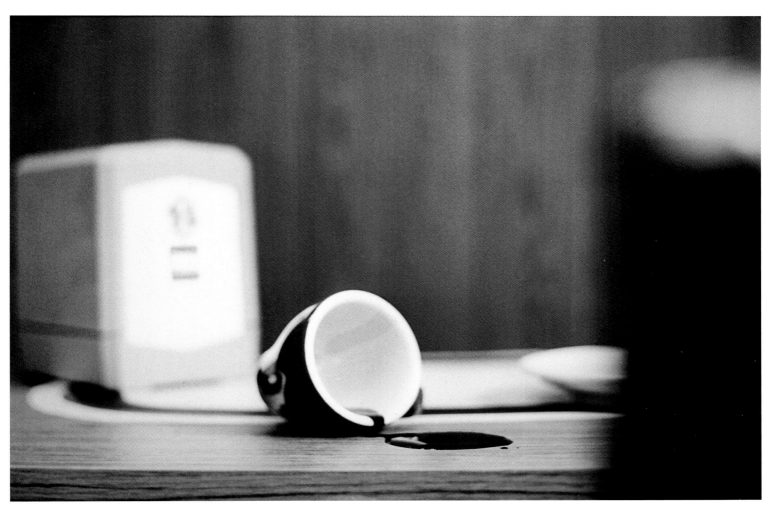

LA MIA ULTIMA SCUSA, 2000, Collezione privata/Private Collection

James Turrell

Mostra personale/Solo Exhibition
28 Maggio/May-15 Luglio/July 2001

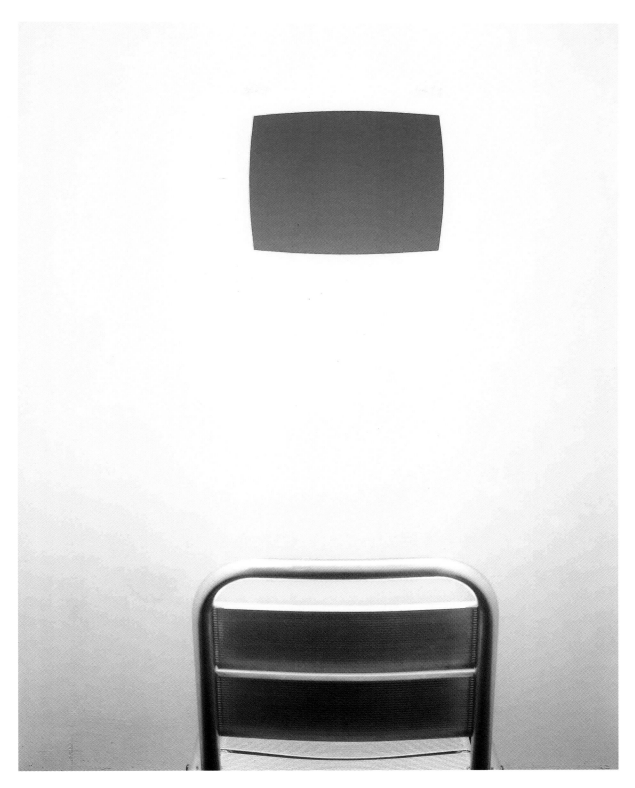

MONGO THE PLANET, 1997, Collezione/Collection Valentina Moncada, Roma

James Turrell

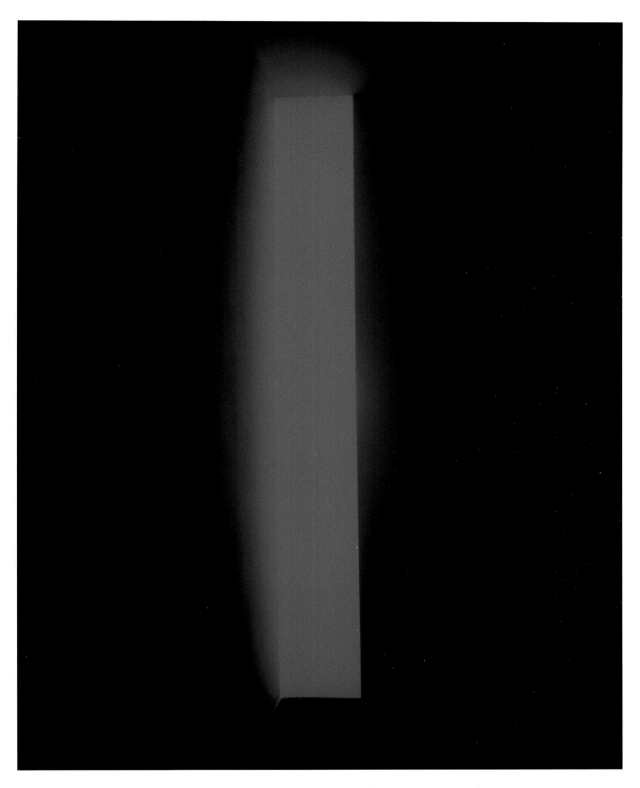

TOLLYN RED, 1967, Courtesy Michael Hue-Williams Fine Arts, London

vernissage

p. 38

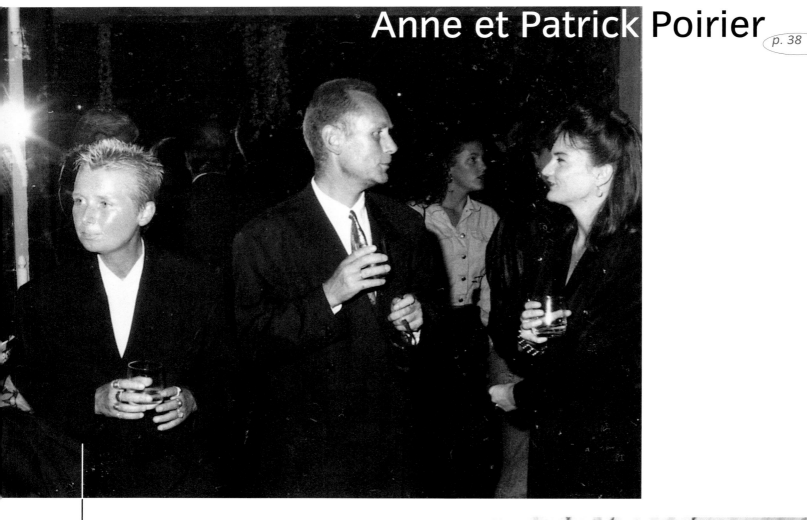

Anne et Patrick Poirier, Valentina
Moncada.

Valentina Moncada, Bebetta Campeti,
Luigi Ontani.

Valentina Moncada, Achille Bonito
Oliva.

Maestro Marcello Panni, Valentina
Moncada.

Dianora Salviati, Jash Gavronsky,
Valentina Moncada.

Maurizio Calvesi.

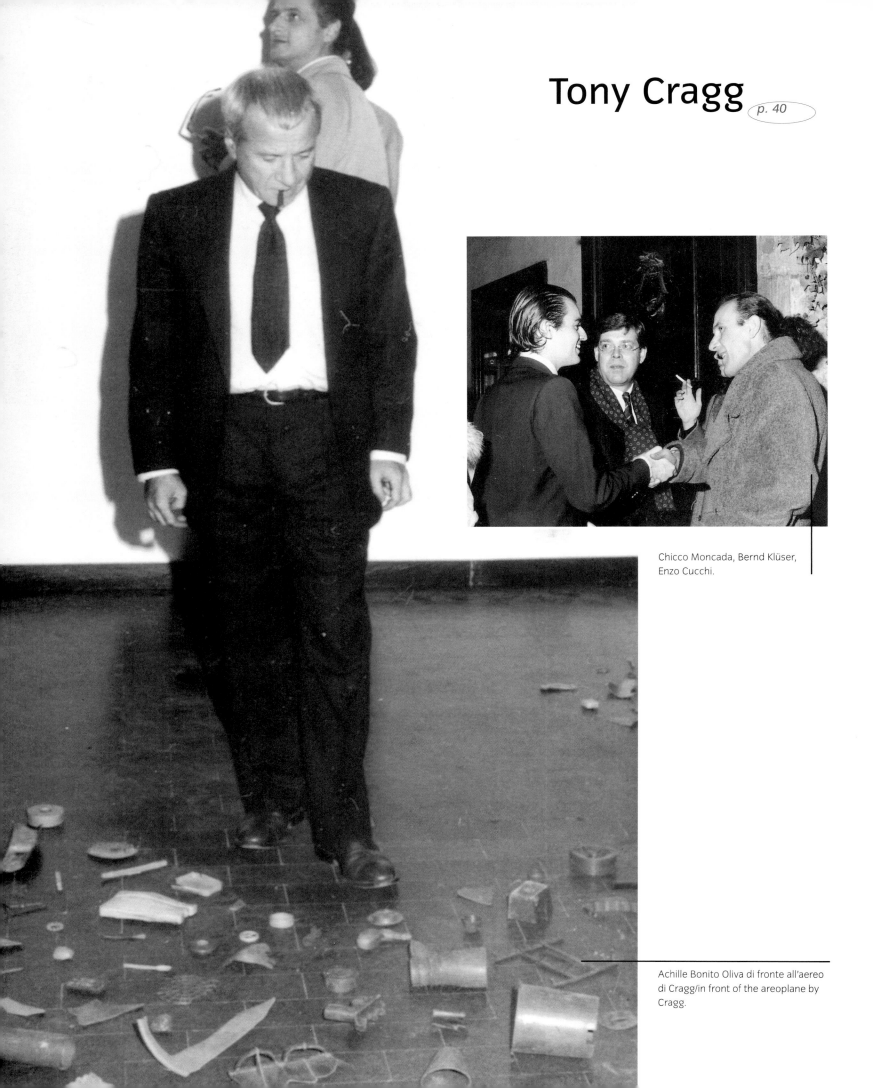

Tony Cragg p. 40

Chicco Moncada, Bernd Klüser,
Enzo Cucchi.

Achille Bonito Oliva di fronte all'aereo
di Cragg/in front of the areoplane by
Cragg.

Chen Zhen

Valentina Moncada, Chen Zhen, Cristina Fanna.

Valentina Monacada, Chen Bo (figlio di/son of Chen Zhen).

Chen Zhen con un amico/with a friend.

Jerôme Sans con la moglie/with his wife.

Anish Kapoor

p. 54

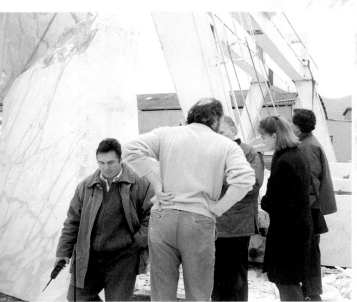

Valentina Moncada, Anish Kapoor.
Pietrasanta.

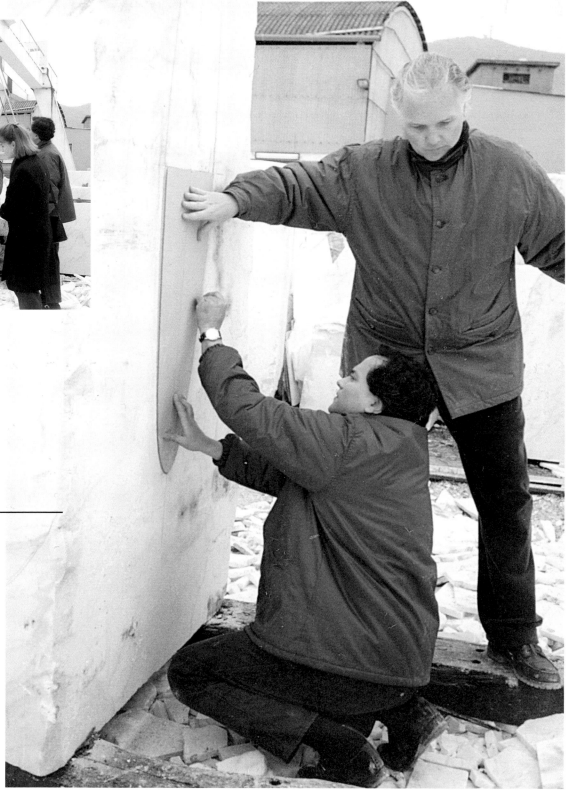

Anish Kapoor, Luiz Fontes Williams.
Pietrasanta.

Yayoi Kusama

p. 64

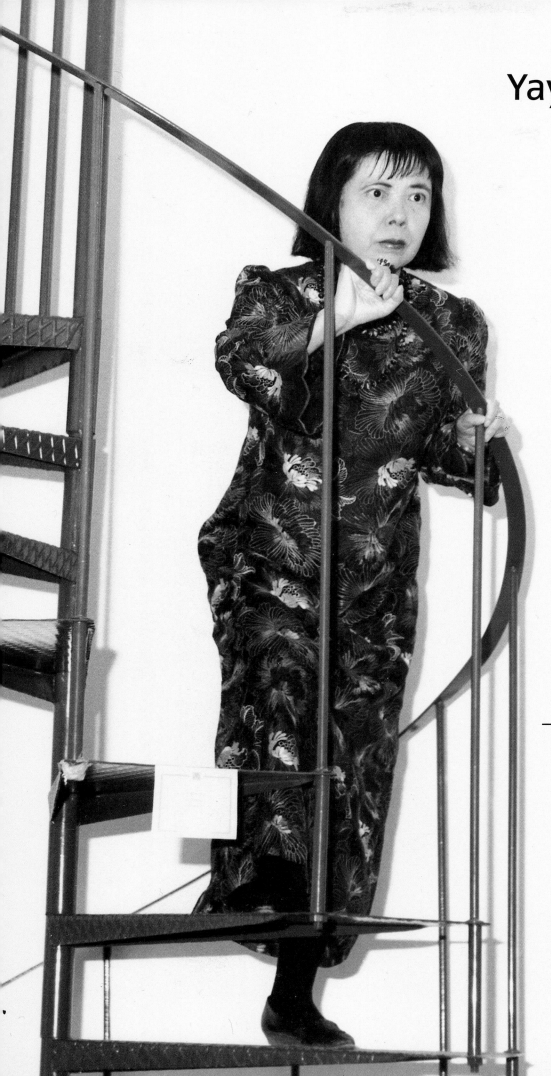

Yayoi Kusama.

Yayoi Kusama

Luiz Fontes Williams, Valentina
Moncada, Yayoi Kusama.

Yayoi Kusama con un'amica/with a friend.

Marco Colapietro, Barbara Bertozzi,
Yayoi Kusama, Luiz Fontes Williams.

Andy Warhol

p. 90

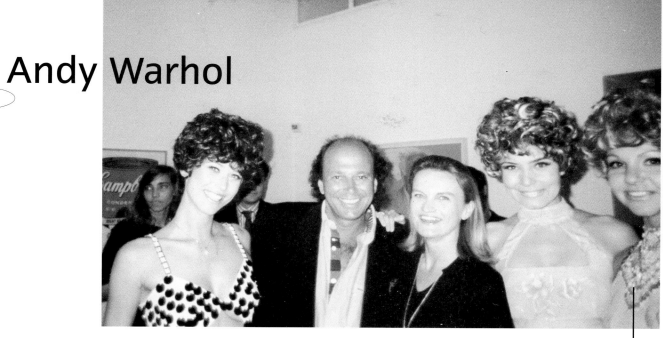

Chris von Hohenburg,
Valentina Moncada, modelle
di/models by Gai Mattiolo.

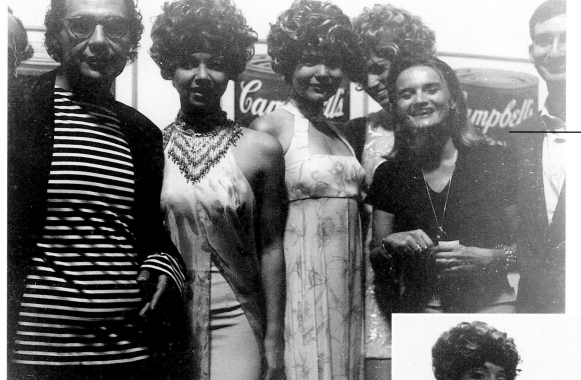

Roberto D'Agostino, Valentina
Moncada, Ludovico Pratesi, modelle
di/models by Gai Mattiolo.

Valentina Moncada, Laudomia Pucci,
modelle di/models by Gai Mattiolo.

Andy Warhol

Valentina Moncada, Ludovico Pratesi,
Barbara Palombelli.

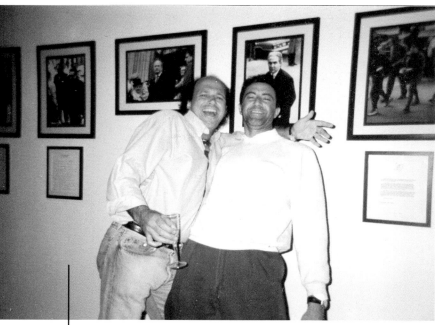

Chris von Hohenburg, Luca
Barbareschi.

Jeanloup Sieff

p. 118

Denise Sarrault mostra una fotografia di Johnny Moncada/Denise Sarrault showing a photograph by Johnny Moncada, Valentina Moncada, Petra Feriancovà, Luiz Fontes Williams.

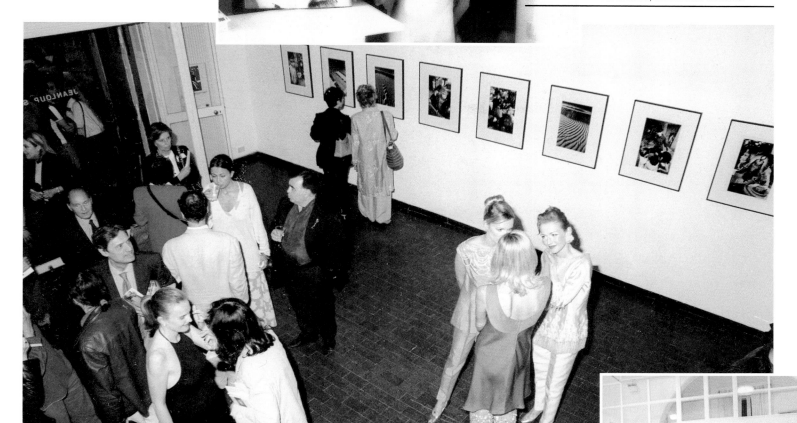

Modelle di/models by Irène Galitzine.

La principessa/the princess Irène Galitzine.

James Turrell durante l'eclissi in
Cornovaglia nell'estate del 1999
fotografato da Valentina Moncada.

James Turrell, during the eclipse in
Cornwall, in the Summer 1999,
photographed by Valentina Moncada.

apparati / appendix

Nobuyoshi Araki
(Tokyo, 1940)
Untitled, 1996
particolare/detail
fotografia in bianco e nero/black
and white photograph
80 x 98 cm
Collezione/Collection Valentina
Moncada, Roma
Photo: Corrado De Grazia
p. 115

Chen Zhen
(Shangai, 1954-Paris 2000)
La leggerezza/La pesantezza, 1991
pietra, cenere, plexiglass, giornale,
acciaio/stone, cinders, Plexiglas,
paper, steel
155 x 216 x 40 cm
Collezione privata/Private Collection
Foto dell'artista/Photo by the Artist
p. 45

Larry Clark
(Tulsa, 1943)
Acid Lower East Side, 1998
fotografia in bianco e nero/black
and white photograph
35 x 27 cm
Courtesy Galleria Emi Fontana,
Milano
Photo: Corrado De Grazia
p. 85

Thomas Joshua Cooper
(San Francisco,1946 – risiede in
Scozia dal/he lives in Scotland since
1982)
Gullfoss, (Golden Falls), Iceland, 1987
fotografia bianco e nero/black and
white photograph
59 x 45 cm
Courtesy Michael Hue-Williams
Fine Arts, London
Photo: Corrado De Grazia
p. 107

Tony Cragg
(Liverpool, 1949)
Aeroplane, 1979
plastica/plastic
4,80 x 6,00 m
Collezione/Collection Valentina
Moncada, Luiz Williams, Roma
Photo: Corrado De Grazia
p. 41
Untitled (Glass), 1990
vetro/glass
140 x 160 x 120 cm
Collezione/Collection Giorgio
Crespi, Gallarate
Photo: Corrado De Grazia
p. 43

Ian Davenport
(Sidcup, Kent, 1966)
Poured painting: red, white, red,
1997
acrilico su tavola/acrylic on panel
61 x 61 cm
Collezione/Collection Antonello

Fanna, Roma
Photo: Corrado De Grazia
p. 93
*Poured painting: white, black,
white*, 1997
acrilico su tavola/acrylic on panel
121,9 x 121,9 cm
Collezione privata/Private Collection
Photo: Corrado De Grazia
p. 93

Grenville Davey
(Launceston, Cornwall, 1961)
1/3 Eye
acciaio dipinto/painted steel
Ø 166 x 22 cm
Collezione/Collection Pino
Casagrande, Roma
Photo: Corrado De Grazia
p. 59

Peter Davis
(London, 1972)
Untitled, 1998
vernice smaltata su truciolato/
enamel varnish on chipboard
41 x 41 cm
Collezione/Collection Roberto
D'Agostino, Roma
Photo: Corrado De Grazia
p. 105
Untitled, 1999
vernice smaltata su truciolato/
enamel varnish on chipboard
41 x 41 cm
Collezione/Collection
Giancarlo Staffa, Roma
Photo: Corrado De Grazia
p. 105

Petra Feriancovà
(Bratislava, 1977)
Nutrip 98, 2000
stampa fotografica/photographic print
70 x 100 cm
Collezione/Collection Carolyn
Lindig, Castello di Rivara, Torino
Photo: Corrado De Grazia
p. 121

Vincent Gallo
(Brooklyn, 1961)
Number 9, 1998
fotografia a colori/color
photograph 3/3
85 x 123 cm
Collezione/Collection Massimiliano e/
and Doriana Fuksas, Roma
Photo: Corrado De Grazia
p. 113

Nan Goldin
(Washington, 1953)
Mika in her mirror, Tokyo, 1994
stampa cibachrome/cibachrome
print
69,5 x 102 cm
Collezione/Collection Valentina
Moncada, Roma
Photo: Corrado De Grazia
p. 117

Andy Goldsworthy
(Cheshire, 1956)
26th March, 1989
stampa cibachrome/cibachrome
print (1/7)
90 x 150 cm
Courtesy Michael Hue-Williams
Fine Arts, London
Photo: Corrado De Grazia
p. 109

Angela Grauerholz
(Hamburg, 1952)
Fountain n° 1, 1998
fotografia in bianco e nero/black
and white photograph
106,7 x 70 cm
Collezione dell'artista/Collection
of the Artist
Photo: Corrado De Grazia
p. 103

Alex Hartley
(West Byfleet, 1963)
Untitled, 1994
fotografia, vetro/photograph, glass
110 x 170 x 30 cm
Collezione/Collection
Arthur Goldberg, New York
Photo: Corrado De Grazia
p. 71

Mona Hatoum
(Beirut, 1952)
Incommunicado, 1993
acciaio smaltato e acciaio dipinto/
enamel steel and painted steel
126,5 x 57 x 94 cm
The Tate Gallery, London
Photo: Corrado De Grazia
p. 73

Shirazeh Houshiary
(Shiraz, Iran, 1955)
*Silence for the mirror is rusting over;
whenI blow upon it, it protests
against me. Rumi*, 1994
pigmenti vari su carta/various
pigments on paper
113 x 113 cm
Collezione/Collection Valentina
Moncada, Roma
Photo: Corrado De Grazia
p. 51

Anish Kapoor
(Bombay, 1954)
Untitled, 1993
marmo di Carrara/Carrara marble
316 x 127 x 100 cm
Collezione privata/Private Collection
Photo: Jérôme Darblay
p. 55

Karen Kilimnik
(Philadelphia, 1955)
*A real little sleep walker; 11:05,
May 03*, 1993
pastelli su carta/pastels on paper
64 x 49 cm
Collezione/Collection Valentina

Moncada, Roma
Photo: Corrado De Grazia
p. 79

Yayoi Kusama
(Tokyo, 1929)
Silver on the Earth, 1991
materiali misti/mixed materials
180 x 180 x 20 cm
Courtesy Fuji Television Gallery, Tokyo
Photo: Norihiro Ueno
p. 65
Shoes in silver, 1976
scarpe argentate, materiali misti/
silver shoes, mixed materials
23 x 5 x 20 cm
(37 elementi/elements)
Courtesy Fuji Television Gallery, Tokyo
Photo: Corrado De Grazia
p. 67
Heaven, 1993
acrilico su tela/acrilyc on canvas
194,5 x 97,5 cm (3 pannelli/panels)
Courtesy Fuji Television Gallery, Tokyo
Photo: Norihiro Ueno
p. 69

Zebedee Jones
(London, 1970)
Untitled, 1999
olio su lino/oil on linen
76,5 x 76,5 cm
Courtesy Waddington Gallery, London
Photo: Corrado De Grazia
p. 111

Anne Marie Jugnet
(Clayette, Saône - et - Loire, 1958)
da sempre qua, 1992
proiezione luminosa/bright
projection
Collezione dell'artista/Collection of
the Artist
Photo: Corrado De Grazia
p. 57

Luisa Lambri
(Cantù, Como, 1969)
Untitled (Delayed Space), 1997
(Ed. 1/3)
fotografia su alluminio/photograph
on aluminium
100 x 150 cm
Courtesy Galleria Emi Fontana,
Milano
p. 95

Donatella Landi
(n. Roma, 1958)
Freihafen, 1992
legno, metallo, registrazione sonora/
wood, metal, sound recording
421 x 349 cm (48 elementi/elements,
29 x 39 cm ciascuno/each)
Collezione dell'artista/Collection
of the Artist
Foto dell'artista/Photo by the Artist
p. 63

Alex Landrum
(Wallasey, Marseyside, 1955)

Da/From the *Tabloid Series*, 1994
pigmenti su formica/pigments on
Formica
12 elementi/elements
115 x 15 cm ognuno/each
Collezione dell'artista/Collection of
the Artist
Photo: Corrado De Grazia
p. 83

Langlands & Bell
(London, 1955-1959)
Ivrea, 1991
legno, pigmenti, vetro, lacca/wood,
pigments, glass, lake
160 x 500 x 15 cm
Collezione/Collection Charles
Saatchi, London
Photo: Prudence Cuming
Associates Limited, London
p. 47

Brad Lochore
(New Zealand, 1969)
Shadow n° 37, 1994
olio su tela/oil on canvas
100 x 75 cm
Collezione/Collection Gordts
Vanthournot, Bruxelles
Photo: Corrado De Grazia
p. 75

Christian Marclay
(San Rafael, California, 1955)
Black or White, 1992
copertine di dischi cucite a macchina/
discs jackets sewed on a sewing
machine
79 x 75 cm
Collezione privata/Private Collection
Photo: Corrado De Grazia
p. 53

Eva Marisaldi
(Bologna, 1966)
Altroieri, 1994
specchio/mirror
200 x 100 cm
(2 pezzi/pieces)
Courtesy Studio Guenzani, Milano
Photo: Corrado De Grazia
p. 81

Garry Fabian Miller
(Bristol, 1957)
*Section of England: the sea horizon
(n° 36)*, 1976-1977
stampa cibachrome/cibachrome print
31 x 31 cm
Collezione/Collection Stephen e/and
Erin Fairchild, Bruxelles
Photo: Corrado De Grazia
p. 101
*Section of England: the sea horizon
(n°38)*, 1976-1977
stampa cibachrome/cibachrome print
31 x 31 cm
Collezione/Collection
Nicoletta Fiorucci, Roma
Photo: Corrado De Grazia
p. 101

Julian Opie
(Lonon, 1958)
Night light, 1989
plastica, legno, acciaio, luce
fosforescente, pigmenti/plastic,
wood, steel, phosphorescent light,
pigments
187 x 123 x 45 cm
Collezione/Collection
Pino Casagrande, Roma
Photo: Corrado De Grazia
p. 61

Luca Pancrazzi
(Figline Valdarno, 1961)
Interno, 1998
130 x 180 cm
olio su tela/oil on canvas
Courtesy Galleria Emilio Mazzoli,
Modena
Photo: Alberto Cipriani
p. 97

Maurizio Pellegrin
(Venezia, 1956)
*Conseguenze poetiche di un
atteggiamento*, 1991
tempera su carta, stoffa imbottita,
oggetti, fotografia/tempera on
paper, quilted fabric, objects,
photograph
195 x 150 x 6 cm
(11 elementi/elements)
Collezione/Collection Anna Federici,
Roma
Foto dell'artista/Photo by the Artist
p. 49

Anne et Patrick Poirier
(Marseilles e/and Nantes, 1942)
Memoria Mundi, 1990
legno, materiali vari/wood,
various materials
Ø 240 cm
Collezione/Collection Enzo
Costantini, Valentina Moncada, Roma
Photo: Corrado De Grazia
p. 39

Marco Samoré
(Faenza, 1964)
La mia ultima scusa, 2000
fotografia a colori su alluminio/
color photograph on aluminium
90 x 150 cm
Collezione privata/Private Collection
Photo: Corrado De Grazia
p. 123

Jeanloup Sieff
(Paris, 1933-2000)
Death Valley, 1977
fotografia in bianco e nero/black
and white photograph
50 x 40 cm
Collezione/Collection
Maria Sole Vismara, Roma
Photo: Corrado De Grazia
p. 119
Death Valley, 1977
fotografia in bianco e nero/black

and white photograph
50 x 40 cm
Collezione/Collection
Valentina Moncada, Roma
Photo: Corrado De Grazia
p. 119

Alessandra Tesi
(Bologna, 1969)
Lisse 2, 1997
stampa fotografica su alluminio/
photographic print on aluminium
100 x 150 cm
Collezione dell'artista/Collection
of the Artist
p. 99

James Turrell
(Los Angeles, 1943)
Mongo the Planet, 1997
da/from *Magnetron Series*
space division construction
Collezione/Collection Valentina
Moncada, Roma
Photo: Corrado De Grazia
p. 125
Tollyn Red, 1967
projection piece
Courtesy Michael Hue-Williams Fine
Arts, London
Photo: Corrado De Grazia
p. 127

Andy Warhol
(Pittsburg, 1928 - New York, 1987)
Liz, 1964
litografia/litography
58,7 x 58,7 cm
Collezione/Collection Valentina
Moncada, Roma
p. 91

Gillian Wearing
(Birmingham, 1963)
Dancing in Peckham, 1994
videoinstallazione/videoinstallation
Courtesy Interim Art Gallery,
London
Photo: Corrado De Grazia
p. 89

Rachel Whiteread
(London, 1963)
Untitled (Ceiling), 1993
gesso/chalk
14,5 x 90 x 125 cm
Fondazione Re Rebaudengo
Sandretto per l'Arte, Torino
Photo: Corrado De Grazia
p. 77

Robert Yarber
(Dallas, 1948)
Drive in Dallas, 1995
stampa cibachrome/cibachrome
print
72 x 96 cm
Ileana Sonnabend Gallery, New York
Photo: Corrado De Grazia
p. 87

1990

ANNE ET PATRICK POIRIER HYPOMNEMATA MEMORANDA
3 Ottobre/October-15 Novembre/November
Catalogo/Catalogue

TONY CRAGG
30 Novembre/November 1990-15 Gennaio/January 1991
Catalogo/Catalogue, testo di/text by Ludovico Pratesi

1991

CHEN ZHEN
31 Gennaio/January-15 Marzo/March
Catalogo/Catalogue, testi di/texts by Carolyn Christov-Bakargiev, Jérôme Sans

MICHAEL YOUNG TABULA DIFFERENTIAE
5 Aprile/April-18 Maggio/May 1991
Catalogo/Catalogue, testo di/text by Vittoria Coen. Conferenza dell'artista presso l'/Conference of the artist at the American Academy in Rome

LANGLANDS & BELL
6 Novembre/November-18 Dicembre/December
Catalogo/Catalogue, testo di/text by Adrian Dannatt
Con il supporto di/With the sponsorship Luis Campaña, Frankfurt - Valentina Moncada, Roma - Paley Wright Interim Art, London
In collaborazione con/With The British Council, Roma

1992

MAURIZIO PELLEGRIN
15 Gennaio/January-28 Febbraio/February
Catalogo/Catalogue, testi di/texts by Collins & Milazzo, Ludovico Pratesi

SHIRAZEH HOUSHIARY
4 Marzo/March-30 Aprile/April
In collaborazione con/With The British Council, Roma

CHRISTIAN MARCLAY MASKS
20 Maggio/May-30 Giugno/June 1992
Catalogo/Catalogue, testo di/text by Wayne Koestenbaum

**IMPRONTE DELL'AVVENTURA
Luigi Carboni - Luca Sanjust - Leonardo Santoli**
4 Novembre/November-20 Dicembre/December
a cura di/curated by Vittoria Coen

1993

ANNE MARIE JUGNET
15 Gennaio/January-20 Febbraio/February

**VISIONE BRITANNICA I
Genville Davey, Julian Opie, Alex Landrum, Langlands & Bell, Frieda Munro**
23 Febbraio/February-30 Marzo/March
London portfolio: Damien Hirst Angus Fairhust Rachel Whiteread, Craig Wood
Catalogo/Catalogue, testo di/text by Valentina Moncada
Galleria Pino Casagrande, Valentina Moncada

DONATELLA LANDI
29 Aprile/April-29 Maggio/May
Catalogo/Catalogue, testo/text by Ludovico Pratesi

YAYOI KUSAMA
1 Giugno/June-30 Settembre/September
Catalogo/Catalogue, testo di/text by Barbara Bertozzi
In collaborazione con/With Istituto Giapponese di Cultura, Roma

**DESCENDING
Jacobs Ladder, Michael Young**
9 Novembre/November-31 Dicembre/December
Catalogo/Catalogue

1994

**IN ALTRE PAROLE
Art & Language
Ann Marie Jugnet,
On Kawara, Joseph Kosuth, Donatella Landi, Alex Landrum, Simon Linke, Frieda Munro, Chen Zhen**
30 Marzo/March-28 Aprile/April
Catalogo/Catalogue, testi di/texts by Carolyn Christov-Bakargiev, Jérôme Sans

**VISIONE BRITANNICA II
Alan Charlton, Alex Hartley, Brad Lochore, Mona Hatoum, Rachel Whiteread, Stephen Willats, Craig Wood**
14 Maggio/May-1 Luglio/July
Catalogo/Catalogue, testo di/text by Glenn Scott Wright
In collaborazione con/With The British Council, Roma

MAURIZIO PELLEGRIN
27 Settembre/September-25 Ottobre/October
Catalogo/Catalogue, testo di/text by Jonathan Turner

JOS KRUIT

OTTOBRE DEGLI OLANDESI
rassegna a cura di/festival curated by Jonathan Turner
27 Ottobre/October-10 Dicembre/December
Catalogo/Catalogue, testi di/texts by Jonatham Turner
In collaborazione con/With la Reale Ambasciata dei Paesi Bassi, Roma, il Ministero degli Affari Esteri Olandesi, Den Haag

**NOLI ME TINGERE
Elvio Chiricozzi, Michael Young, 'Mistiche Nutelle' - Vittorio Brocadello, Oscar Baccilieri, Adriano Tetti, Mauro Lucarini**
15 Dicembre/December-15 Gennaio/January 1995

1995

**UNA VISIONE ITALIANA
Mario Airò, Daniela De Lorenzo, Eva Marisaldi, Laura Ruggeri, Sabrina Sabato, Tommaso Tozzi, Maurizio Vertugno, Luca Vitone**
16 Marzo/March-4 Maggio/May
Catalogo/Catalogue, testo di/text by Ludovico Pratesi

ALEX LANDRUM
20 Ottobre/October-4 Dicembre/December
In collaborazione con/With The British Council, Roma

DONATELLA LANDI
11 Dicembre/December-15 Marzo/March 1996
Catalogo/Catalogue, testo di/text by Cecilia Casorati

1996

**SHOT, UNA VISIONE AMERICANA
Larry Clark, Gregory Crewdson, William Eggleston, Nan Goldin, Jack Pierson, Robert Yarber**
2 Aprile/April-19 Maggio/May
Catalogo/Catalogue, testi di/texts by Luca Beatrice, Cristiana Perrella

**GILLIAN WEARING
ARTISTI BRITANNICI A ROMA**
rassegna a cura di/festival curated by Mario Codognato
22 Maggio/May-29 Giugno/June
Catalogo/Catalogue
In collaborazione con/With The British Council, Roma, The Henry Moore Foundation, Fondazione Sandretto Re Rebaudengo per l'Arte, Torino

1997

ANDY
Andy Warhol, Christophe von

Hohenberg
29 Maggio/May-15 Luglio/July
In collaborazione con/With Gai
Mattiolo, Roma, Polaroid, Roma

OBJETS D'ART, CARTIER
3-28 Ottobre/October

IAN DAVENPORT
5 Novembre/November-19
Dicembre/December
In collaborazione con/With The
British Council, Roma
Conferenza dell'artista alla/
Conference of the artist at the
British School at Rome, 1998

1998

COLOUR FIELDS
Ian Davenport, Dominic Denis,
Shirazeh Houshiary, Alex
Landrum, Simon Linke
19 Gennaio/January-25 Febbraio/
February
In collaborazione con/With
The British Council, Roma

HABITAT
Massimo Bartolini, Francesco
Bernardi, Luisa Lambri, Mario
Milizia, Luca Pancrazzi,
Alessandra Tesi
4 Marzo/March-17 Aprile/April

GARRY FABIAN MILLER
UK TODAY III
rassegna/festival
14 Maggio/May-15 Luglio/July
In collaborazione con/with The
British Council, Roma

ROBERTO CARACCIOLO, IAN
DAVENPORT
7-30 Ottobre/October

ANGELA GRAUERHOLZ
ORIZZONTE QUÉBEC
rassegna a cura di/festival curated
by Louise Déry
11 Novembre/November-22 Dicembre/
December, Catalogo/ Catalogue
In collaborazione con/With Musée
du Québec et Ministère de la Culture
et de Communication du Québec

1999

PETER DAVIS
3 Febbraio/February-2 Aprile/April
In collaborazione con/With
The British Council, Roma

VISIONE BRITANNICA III
Thomas Joshua Cooper, Andy
Goldsworthy, Zebedee Jones,
Brad Lochore
28 Aprile/April-15 Luglio/July
In collaborazione con/With
The British Council, Roma

VINCENT GALLO
10 Novembre/November-10
Gennaio/January 2000

2000

TOKYO-GA, UNA VISIONE
GIAPPONESE
Nobuyoshi Araki, Nan Goldin,
Hiromix
22 Marzo/March-16 Maggio/May

JEANLOUP SIEFF
22 Maggio/May-28 Giugno/June
In collaborazione con/With Irene
Galitzine

MARCO SAMORÉ
STANDARD
15 Novembre/November-
15 Gennaio/January 2001
Catalogo/Catalogue, testo di/text by
Ludovico Pratesi

2001

CLAUDIO PALMIERI, JOSÉ
MARIA SICILIA
FIORI
15 Febbraio/February-9 Marzo/
March 2001

JAMES TURRELL
28 Maggio/May-15 Luglio/July 2001

BIOGRAFIE
BIOGRAPHIES

VALENTINA MONCADA

Valentina Moncada studia arte contemporanea al Sarah Lawrence College, Bronxville, New York, dal 1977 al 1981 dove riceve un B.A. Nel 1981 cura per il museo dell'Università la seguente mostra: *Wilhelm Morgner and German Expressionism*, Sarah Lawrence College, Bronxville, New York.Dal 1982 al 1984 frequenta il corso di M.A. presso l'Institute of Fine Arts, New York University. Nel 1983 partecipa al concorso per "Curatorial Assistant" al The Solomon R. Guggenheim Museum, New York, per la mostra *Kandinsky in Paris*, vincendo il premio "Hilla von Rebay Fellowship". Durante l'anno accademico 1984-1985 diventa assistente del Professore Ken Silver, docente di Storia dell'Arte presso la New York University, tenendo corsi regolari agli studenti del primo anno. Nel 1985 lavora nel "Department of Community Education" del Metropolitan Museum of Art, New York, dove ha tenuto varie conferenze. Dal 1984 al 1989 collabora con la rivista "Segno". Presenta alcune mostre per i cataloghi delle seguenti gallerie: L'Attico, Roma; Annina Nosei, New York; Runkel-Hue-Williams, Londra. Pubblica un saggio importante *The Painter's Guide in the Cities of Venice and Padua*, Cambridge University Press, 1988. Il 3 ottobre 1990 inaugura la sua galleria in Via Margutta. Tra il 1990 e il 2001 ha inaugurato 39 mostre nella sua galleria presentando artisti nazionali e internazionali. Valentina Moncada è madre di tre figli, Ginevra (1993), Eduardo (1995) e Alexina (1999).

Valentina Moncada studied contemporary art at the Sarah Lawrence College, Bronxville, N.Y., from 1977 to 1981, where she was awarded a B.A. In 1981 she curated for the university's museum an exhibition with the title: *Wilhelm Morgner and German Expressionism*, Sarah Lawrence College, Bronxville, New York. From 1982 to 1984 she took an M.A. degree at the Institute of Fine Arts, New York University. In 1983 she participated in the Competition for "Curatorial Assistant" at The Solomon R. Guggenheim Museum, New York, for the *Kandisky in Paris* exhibition, winning the "Hilla von Rebay Fellowship". During the academic year 1984/85 she was appointed assistant to Professor Ken Silver, Professor of History of Art at New York University, and taught regular courses to first-year students. In 1985 she worked in the Department of Community Education of the Metropolitan Museum of Art, New York, where she gave various lectures. She contributed regularly to the magazine *Segno* from 1984 to 1989. Active as a curator of contemporary art, she presented and wrote the catalogues for several exhibitions at the following galleries: L'Attico, Rome; Annina Nosei, New York; Runkel-Hue-Williams, London. She published an important study *The Painter's Guide in the Cities of Venice and Padua*, Cambridge University Press, 1988. On 3 October 1990 she inaugurated her own gallery in the Via Margutta in Rome. Between 1990 and 2001 she has presented 39 exhibitions of Italian and international artists in her gallery. Valentina Moncada in the mother of three children, Ginevra (1993), Eduardo (1995) e Alexina (1999).

COSTANTINO D'ORAZIO

Costantino D'Orazio è organizzatore e curatore di mostre di arte contemporanea. Nel 1997 ha fondato con Ludovico Pratesi a Roma l'Associazione Culturale Futuro, con la quale elabora iniziative per la promozione di giovani artisti italiani in luoghi privati e in istituzioni pubbliche. Con Futuro ha organizzato le edizioni della "Festa dell'Arte", le iniziative di valorizzazione del patrimonio architettonico della periferia di Roma attraverso l'arte contemporanea, *Invito a...*, il *Forum della*

Creatività. È stato caporedattore di "Artel", dal 1995 al 1997 e ha realizzato le interviste ai quattordici artisti vincitori del "Premio per la Giovane Arte Italiana" presso il Centro Nazionale per le Arti Contemporanee di Roma nel 2000.

Costantino D'Orazio is an organizer and curator of exhibitions of contemporary art. Together with Ludovico Pratesi he founded the Associazione Culturale Futuro in Rome in 1997. The events he organizes through this cultural association are aimed at the promotion of young Italian artists both in private venues and in public institutions. They include the various annual exhibitions of the "Festa dell'Arte", the events aimed at promoting the architectural heritage of the Roman outskirts through contemporary art, *Invito a...*, the *Forum della Creatività*. He was Managing Editor of *Artel* from 1995 to 1997 and he conducted interviews with the fourteen selected artists of the prize "Premio per la Giovane Arte Italiana" at the Centro Nazionale per le Arti Contemporanee in Rome in 2000.

LUDOVICO PRATESI

Ludovico Pratesi, nato a Roma nel 1961, è critico e giornalista. La sua attività di curatore è rivolta alle ultime generazioni di artisti italiani e internazionali: in modo particolare alla promozione dei giovani artisti italiani.
Egli ha curato importanti mostre quali *Molteplici culture* (Roma 1992), *Città Natura* (Roma 1997), *Effetto Notte* (Napoli 1999) e *Ars Medica-Fuori Uso* (Pescara 1999). Nel 1990 ha fondato l'associazione culturale Città Nascosta che organizza visite guidate e manifestazioni al fine di divulgare l'eredità artistica di Roma. Ancora, nel 1997 ha fondato l'associazione culturale Futuro, per la promozione dell'arte contemporanea attraverso mostre nei quartieri periferici della città. È direttore della rivista "Artel" e collabora regolarmente con "la Repubblica" e "Le Monde" e con altre testate specializzate. Dal 1995 è membro del Comitato della Quadriennale di Roma. Attualmente è direttore artistico del Centro Arti Visive Pescheria di Pesaro.

Ludovico Pratesi, born in Rome in 1961, is an art critic and journalist. His activity as curator is expressly addressed at the most recent generations of Italian and international artists: and more particularly at the promotion of young Italian artists. He has curated some important exhibitions, including *Molteplici culture* (Rome 1992), *Città Natura* (Rome 1997), *Effetto Notte* (Napoli 1999) and *Ars Medica-Fuori Uso* (Pescara 1999). In 1990 he founded the cultural association Città Nascosta; it organises guided visits to events aimed at popularising the artistic heritage of Rome. In 1997 he founded the cultural association Futuro, to promote contemporary art through exhibitions in the city's outlying areas. He is director of the review *Artel* and is a regular contributor to the dailies *la Repubblica* and *Le Monde*, as well as to many specialised journals. Since 1995 he has been a member of the board of the Quadriennale of Rome. Currently he is the artistic director of Centro Arti Visive Pescheria of Pesaro.

CRISTIANA PERRELLA

Cristiana Perrella, nata a Roma il 31 luglio 1965, ha una figlia nata il 15 novembre 1996. Laureatasi in Lettere presso l'Università di Roma "La Sapienza", 1990, con 110/110 e lode, ha conseguito la Specializzazione in Archeologia e Storia dell'Arte all'Università di Siena, 1995, con 70/70.

A ciò si aggiunge il diploma presso la Scuola Curatori del Museo Pecci di Prato, 1992 e lo stage presso il Video and Film Department del Whitney Museum of American Art, New York, 1992. È docente incaricato per l'attività didattica integrativa all'insegnamento di Storia dell'Arte Contemporanea, I° Anno della Scuola di Specializzazione in Archeologia e Storia dell'Arte dell'Università di Siena, 1995-1995, ed è curatore del Contemporary Art Program della British School at Rome, 1998. Come critico d'arte collabora con diverse riviste specializzate tra cui "Flash Art", "Arte" e con settimanali e quotidiani tra cui "L'Espresso", "la Repubblica", "il manifesto". Dal 1992 al 1997 ha collaborato con Luca Beatrice a progetti focalizzati sull'arte italiana più recente. Attualmente è commissario per i progetti multimediali della Biennale di Valencia.

Born in Rome on 31 July 1965. Cristiana has a year old daughter who was born on 15 November 1996. She graduated in Humanities at the University of Rome "La Sapienza", 1990, with a first class degree and special commendation and completed her Post-graduate studies at the Scuola di Specializzazione in Archeologia e Storia dell'Arte of the University of Siena, with a diploma in 1995. Cristiana studied at the school for museum curators at the Museo Pecci in Prato, 1992 and also completed a course in the Video and Film Department of the Whitney Museum of American Art, New York, 1992. She lecturered in the History of Contemporary Art, teaching the 1st Year of the Scuola di Specializzazione in Archeologia e Storia dell'Arte at the University of Siena, 1995/95 and has been curator of the Contemporary Art Program of the British School at Rome, since 1998. Her experience is multi-facered as she also work as art critic contributing reviews and articles to specialized magazines in the field of contemporary art such as *Flash Art*, *Arte* and various weeklies and dailies including *L'Espresso*, *la Repubblica* and *il manifesto*. From 1992 to 1997 she collaborated with Luca Beatrice on projects focused on the more recent developments in Italian art. Commissioner for the multimedial projects of the Biennale of Valencia.

Finito di stampare nel mese di giugno 2001
da Tipografia Rumor Spa, Vicenza
per conto di Edizioni Charta
su carta Gardamatt Art delle cartiere del Garda Spa